U0011595

一次看懂《北齋漫畫》
躍然紙上的動感

北斎漫画 動きの驚異

驚異北齋

藤 久、田中 聰 著

小林 忠 監修

邱香凝 譯

【序】震撼人心的「北齋漫畫」

四十多年來，我採訪過世界各地美術館，見識過各時代畫作，然而最後回歸之處，仍是日本美術的精采美善。其中尤以江戶時代繪師葛飾北齋的「北齋漫畫」為最。

北齋能畫各種類型的畫，是個天才畫工，他所留下的《北齋漫畫》更是收錄了五花八門的繪畫手法。《北齋漫畫》可以拿來當臨摹本，可以說是寫生畫冊，其中也收錄了已經完成的畫，可以說是史無前例的一本書。

歐洲印象派畫家盛讚北齋漫畫，稱其為「Hokusai Dessin」，將《北齋漫畫》視為繪畫的基礎，也就是素描的教科書。各位都知道，素描是由線條繪成的畫，《北齋漫畫》的魅力正在於線畫技藝之妙。充滿律動感的線條躍然紙上，甚至可以說這些線條創造出的是「動畫」。

仔細觀察《北齋漫畫》，即可發現隨處呈現「動態」。其中最有名的是描繪奴舞的「雀舞」（譯註：奴舞是十九世紀時日本流行的一種舞蹈，舞者作奴人打

扮，頭戴斗笠，配合三味線琴聲跳舞。其中模仿麻雀動作跳舞的奴舞又稱雀舞）。在一個跨頁上描繪出舞者的連環分解動作，如果將每一個動作依序連起來看，就會發現日本漫畫中人像連環漫畫一樣實際舞動。雖然也有人將《北齋漫畫》視為日本漫畫的始祖，其實不妨說它是動畫的始祖。書中生動描繪大量動態作品，就算將書名取為《北齋動圖》或《北齋動畫》也不為過。

一九五六年，住在巴黎的法國版畫家布拉克蒙，偶然從日本製陶器的包裝紙上「發現」了《北齋漫畫》。布拉克蒙為其素描手法感到驚嘆，特地將畫拿給給認識的畫家朋友如馬內（Édouard Manet）及竇加（Edgar Degas）等人鑑賞。很快地，這些畫在西洋美術界掀起一陣日本主義旋風，影響了繪畫史上的一大流派——「印象派」。《北齋漫畫》最震撼人心的，或許是取自庶民日常生活風景的題材之新鮮，以及來自東洋的異國風情。不過，能將書中所有人與物的「動態」以如此印象式的手法呈現，才是影響西方畫家們最大的地方。

《北齋漫畫》的「動態」至今尚未受到太多論述。這次，本書將聚焦於此，從各種角度檢視震驚西歐藝術家們的「動態」描繪，重新評價江戶繪師北齋的技巧與作畫功力。

若更進一步來看，又會產生另一個疑問，爲何北齋要在那個時代推出《北齋漫畫》呢？北齋生於江戶幕府即將終結的動亂時代，《北齋漫畫》或許是這樣的他掌握並描繪了時代的「動向」，藉由作品留給下一世代的訊息。

進入二十一世紀後，西歐對「北齋」及「日本主義」的關注更加熱烈。二〇一五年至一六年在巴黎舉行的「大北齋展」盛況驚人，一七年也預計將在倫敦大英博物館舉辦「北齋肉筆畫展」。北齋曾於十九世紀掀起一場美術史變革，到了二十一世紀的今天，人們或許再次期待北齋帶來的刺激。

藤久（藤ひさし）

目次

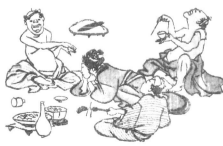

北齋與《北齋漫畫》

北齋與《北齋漫畫》

《北齋漫畫》初版第一冊發行於文化十一（一八一四）年。當年北齋五十五歲。在那兩年前，他前往關西旅行，回程滯留名古屋門生牧墨僊家半年左右，期間創作了三百多件「版下繪（譯註：版畫的原圖）」，由名古屋的出版社永樂屋東四郎印製出版。這是北齋繼《略畫早指南》後推出的第二本「繪手本」（臨摹範本）。所謂繪手本，從字面也可看出是為想學畫畫的人提供的臨摹範本。出版臨摹範本是為了方便分布全國各地的眾多門生學習，也方便一般想學畫的民眾臨摹。

看到這本書的暢銷，江戶出版社「角丸屋」於是企劃了續集，以約莫六年時間完成十冊續集。由於太受歡迎，又再度企劃續集，到最後總共發行了十五冊。

《北齋漫畫》的「漫畫」指的是隨興下筆，意隨筆走的隨筆畫，和現代漫畫的意義不同。即使如此，在《北齋漫畫》中仍可見到不少與今日漫畫共通的要素。這本畫集中有像單格漫畫一樣引人發噱的內容，也有類似多格漫畫的頁面。此外，還可看到按照時間順序分解舞

者動作的描繪方式。因此，除了作爲臨摹範本的實用性，光是拿在手上看似已充滿趣味性，難怪會被視爲現代漫畫的源頭，廣受當今世人矚目。當時的人們除了單純欣賞或拿來當臨摹範本外，還會拿這本書來當工藝品的圖案集。

北齋這個名號只是他用過的眾多筆名之一，使用於三十九歲到五十六歲的十七年間。甚至在這段期間內，他也另外用過不染居、辰政及畫狂人等其他名號。即使如此，世人仍稱呼他北齋，除了這是大量創作暢銷讀本插畫的時期所使用的名號外，《北齋漫畫》的推波助瀾功不可沒。《北齋漫畫》自初版發行以來，到北齋逝世後，明治十一年推出第十五冊的完結篇爲止，總計持續發行了六十四年。這套畫集就是這麼受歡迎。雖然最後的十五冊在編輯時加入了弟子畫作，全十五冊的畫集中總共收錄三千九百幅畫，絕對稱得上是北齋的代表作。掀起「日本主義」旋風，席捲十九世紀歐洲美術界的開端正是《北齋漫畫》。不只畫家及工藝家對他驚爲天人，連德布西等音樂家也對《北齋漫畫》大表讚嘆。

北齋於寶曆十（一七六○）年生於本所割下水，相當於現在 JR

總武線兩國站到錦糸町站中間北側地區。那裡隸屬葛飾郡葛西領屬地，所以他便以葛飾為號。

據說他的父親姓川村，但北齋從未提及關於父親的事，這一點也始終沒有獲得證實。另一方面，他的外曾祖父是吉良上野介的家臣小林平八郎。小林平八郎乃赤穗四十七浪士攻討吉良家時家老級的重臣，赤穗浪士的故事在江戶流行之後，吉良被視為惡勢力的化身，在北齋活躍的時代，歌舞伎劇目《假名手本忠臣藏》大受歡迎。然而，即使活在這樣的時代背景下，北齋從不掩飾自己身為小林平八郎後代的身世，反而以有這位武士先祖為傲。

北齋幼名時太郎，後來改成鐵藏。當時擔任御用鏡師的叔父收他為中島家養子，但北齋本人並未繼承家業，而是將家業讓給自己的長子。由於長子早逝，他和中島家的關係也漸漸淡薄，關於這方面的詳情，後世所知亦不多。

據說他六歲起就喜歡「描摹物品形狀」，在木版雕刻及出版界當過學徒，累積經驗後，於十九歲那年正式出道成為繪師。起初投入知名繪師勝川春章門下，以勝川春朗的名號開始為演員畫像。春朗時代

12

的畫多半模仿師父，有些作品甚至被評為拙劣。不過，他在這段期間學到了西洋繪畫的透視法，向狩野派求教，也曾向專長描繪旗幟和繪馬的町繪師堤等琳學畫，不斷摸索追求更加新穎的表現手法。

然而，這種師事其他流派的做法，在春章過世後引起師兄弟的不滿，將他踢出師門。這年北齋三十六歲。脫離師門後，他成了俵屋宗理。

今日的「江戶琳派」指的是當時繼承上方俵屋宗達、尾形光琳等繪師傳統的江戶繪師。其中繼承俵屋宗理的名號，領導者使用的名號就是俵屋宗理。北齋承襲了俵屋宗理的名號，但只有短短三年的時間。據說這段期間，除了琳派，他還向住吉派的幕府御用繪師住吉廣行學習大和繪。這段時期的北齋創作多為美人畫等肉筆畫（譯註：即非版畫而是直接以顏料在畫紙或畫布上作畫），但也創作了許多繪曆及狂歌繪本等豪華版畫。

三十九歲那年，他將宗理之名讓給門人，自己脫離門派獨立，開始使用「北齋」這個名號。這個名號來自祭祀北斗七星的妙見信仰。北齋篤信北斗七星，他的辰政、雷斗、戴斗等名號都來自北斗信仰。

進入四十歲後，北齋展開嶄新的挑戰，以木版展現銅版畫風格的西洋風景，同時繪製了數量龐大的讀本插畫。他為充滿奇幻誌怪或殘虐場景

戴斗

雷斗

辰政

北斎

俵屋宗理

勝川春朗

鉄蔵

時太郎

的故事引進銅版畫及明清畫的技法，繪出前所未有的強烈寫實插畫。如《椿說弓張月》等，和曲亭馬琴合作的插畫讀本就多達七部，有段時間乾脆寄宿馬琴家專注創作。這些插畫一口氣提高了北齋的知名度。

到了五、六十歲後，他將精力傾注於繪手本的創作，以《北齋漫畫》為首，陸續推出《畫本早引》、《北齋寫真畫譜》、《北齋畫鏡》等作品。此外，這段時間他也創作出大量以名所繪及鳥瞰圖為內容的「錦繪」（譯註：江戶時代確立了由版元、繪師、雕師、摺師分工完成的浮世繪木版畫最終型態）。過了六十歲後，北齋還開始熱衷川柳。

此時主要使用的名號是「戴斗」和「為一」。

七十歲後，北齋致力創作錦繪。不過，這些作品多數集中在七十四、五歲前。包括《富嶽三十六景》、《諸國瀧迴（諸國瀑布巡禮）》、《千繪之海》、《諸國名橋奇覽》、《百物語》等有名的系列作品在內，北齋大多數的錦繪都創作於這四年之間。之後，他就幾乎只以肉筆作畫了。只有繪手本持續創作到離世那一年。最後使用的名號是畫狂老人卍。

八十多歲後畫的肉筆畫多為動植物寫生及靜物畫，此外也畫了不

出自《百物語》

《下野黑髮山霧降之瀧》（出自《諸國瀧迴》）

14

少以和漢古典故事爲題的畫作。有許多人因此批評北齋晚年腸枯思竭，

但是，即使畫的是靜物畫，例如《西瓜圖》，不只西瓜描繪得水潤生動，

從畫面的奇妙展現力更可看出北齋畫技的更上一層樓。又如奉納於牛

嶋神社，畫寬將近三公尺的《須佐之男命厄神退治之圖》（關東大地

震時遭焚毀）、在西新井大師發現的《弘法大師修法圖》等，畫面皆

充滿劍拔弩張的氛圍。另外，他在小布施的祭屋台天花板留下天井畫，

畫風力道之強勁，更將所謂腸枯思竭的批評完全推翻。

嘉永二（一八四九）年，北齋於淺草遍照院境內的臨時居處與世

長辭，享壽九十。在他幾經波折，精彩萬分的人生中，《北齋漫畫》

從五十三歲那年的初篇（第一冊）到辭世這年爲止，畫了整整三十八

年，是北齋所有作品中意義極爲特殊的重要作品。

參考文獻

飯島虛心《葛飾北齋傳》（一八九三／岩波文庫、一九九九）

永田生慈《葛飾北齋》（吉川弘文庫、二〇〇〇）

辻惟雄〈北齋之生涯與畫作〉（收錄於《太陽浮世繪系列 2 北齋》平凡社、一九七五）

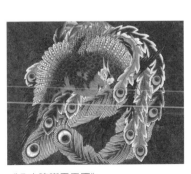

《八方睨睨鳳凰圖》

編五

準繩

規矩

歩<ruby>歩<rt>ある</rt></ruby><ruby>く<rt>く</rt></ruby>

行走

◆ 行旅之北齋

《北齋漫畫》中描繪了許多人們行走時的姿態。有什麼也不做，只是在走路的人，有撐傘行走的人，有提著燈籠走夜路的人，也有旅人、搬運行李的人、邊走邊叫賣東西的人和牽著狗散步的人等等，即使只是簡筆繪，也能從中感受到行走時不同的心情和速度，光看就覺得有趣。

北齋自己也常走路。身體健朗的他，即使已經八十七、八歲了，背仍一點也不駝，據說連下雨天也套上木屐往返西兩國與日本橋之間，還得意地說「完全不當一回事」，顯見腰腿強健。

他也經常旅行。當時旅行已是庶民娛樂之一，出門旅行比過去容易許多，人們盛行

18

泡溫泉，或以參拜神社寺廟之名行遊山玩水之實。市面上開始出版類似今日的旅遊導覽書，浮世繪中描繪名勝景點的「名所繪」也很受歡迎。其實北齋也畫過《東海道五十三次》系列畫作，且數量多達七次。

北齋行旅雖然不是為了遊山玩水，旅程中肯定見識了各種事物。要是沒有這些旅遊經驗，恐怕描繪不出集結各式各樣人事物的《北齋漫畫》。甚至《北齋漫畫》本身也正是他從關西旅行返回江戶，途中滯留名古屋時開始創作的作品，可說是這趟旅行的產物。

◆ 一邊移動一邊觀賞

　　北齋的《富嶽三十六景》，並非「名所繪」。作品的焦點乃是富士山，而不是觀賞富士山的場所。透過不同的觀賞場所、觀賞方式與不同的季節、天候，呈現出富士山千變萬化的姿態，這才是北齋作畫的目的。從橋下望去的富士山、從製作到一半的木桶框中望去的富士山、從工匠正在鋸的木材下望去的富士山……北齋描繪了從各種出人意表的位置望見的富士山。爲了追尋各種不同形貌的富士山，北齋四處行走，就這樣完成了名爲《富嶽三十六景》，但實際上有四十六景的此一系列作。另外，北齋更創作了《富嶽百景》。或許北齋想告訴人們的是，這些多采多姿的形貌全都是富士山。

20

為了描繪一個不動物體的各種變化，北齋自己往不同地方移動，從不同位置觀賞。透過自身的移動，北齋看見物體的多樣面貌。

《北齋漫畫》中描繪的岩石、波浪、風景以及人們的多樣性，或許正來自他的持續行走。

北齋認為唯有掌握事物的各種動態變化，才能描摹出該事物真實的形象。為此他不斷行腳各地，持續走動，直到人生最後一刻。

信濃 小野の瀧

吹
ふ
く

吹拂

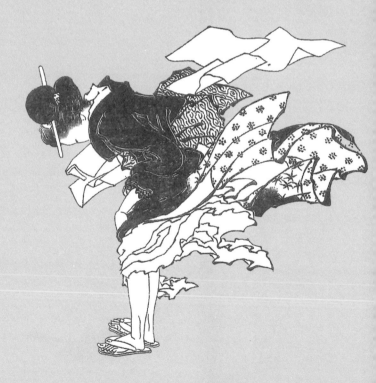

◆ 強風下的人們

北齋畫了許多遇到強風颳來、措手不及的人物畫。除了《北齋漫畫》外，其他繪手本與錦繪中也都能看見這類題材。和服被風掀起的樣子、斗笠雨傘被風吹得開花的樣子、人們做出平時少見的滑稽動作。一看就是北齋最愛描繪的趣味動態。

看到這些畫的人，一定瞬間想起自己遭遇強風時的記憶，忍不住緊張了起來吧。《富嶽三十六景》的《駿州江尻》描繪強風將斗笠及紙張吹上半空中，人們在底下拚命追趕，同時還要蹲低身體以免自己頭上斗笠也被吹走的模樣。文件被風吹得四處散落，衣服被風掀起，雨傘被風吹得開花……這些都是現代人也有的經驗。所以，一看到畫中情景，

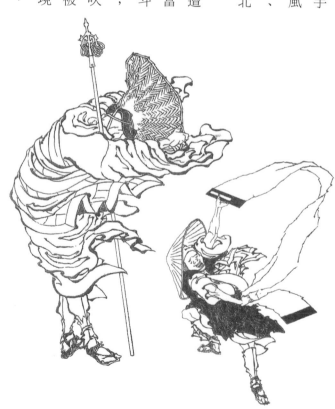

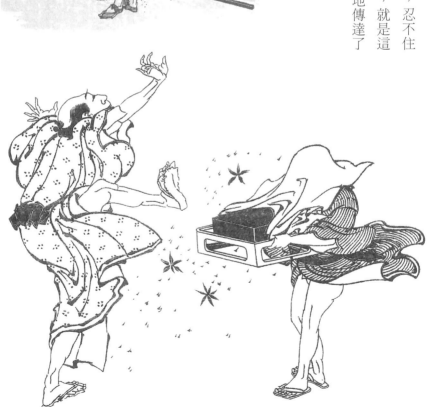

馬上就能感同身受。一陣強風吹來，忍不住哇哇大叫，急忙蹲低身體抵禦強風，就是這種感覺。北齋筆下人們的姿態鮮明地傳達了這種體感與心情。

畫出不可見之物

《北齋漫畫》中描繪了許多人們對某些事物感到驚訝時的模樣。當他以誇張的動作畫出其中趣味性的同時，也觸動了觀賞者的心情，令人容易產生共鳴。

看到畫中因忽然吹來的強風而手忙腳亂的人，觀者也產生了自己遇到相同情形時的體感和心情，這正是北齋作品非常有趣的地方。除了外表，北齋也描繪出了內心的動向。

不過，還不只是如此。北齋畫中描繪的主角，其實是「令觀者產生這種感覺的事物」，換句話說，就是風。風是看不見的，但他畫出了風。北齋畫出了肉眼不可見之物的動態。當然，在這之前早有描繪風吹樹動的畫，那畫的也是風。不過，北齋的畫還伴

隨「突然遇到強風而受驚的人」身體的感覺，那陣風就像吹在觀賞畫作的人身上一樣。北齋畫的是會動的風。

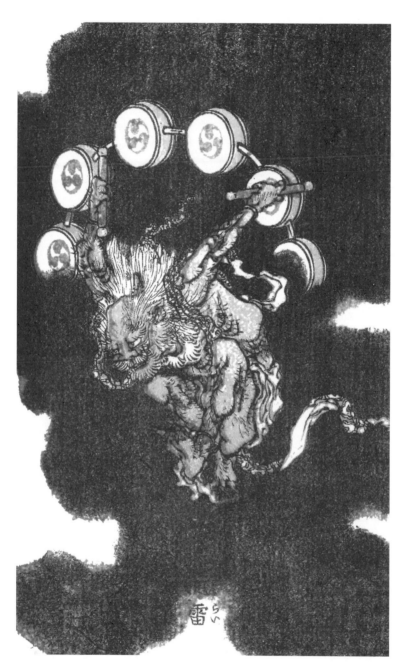

鍛_{きた}える

鍛錬

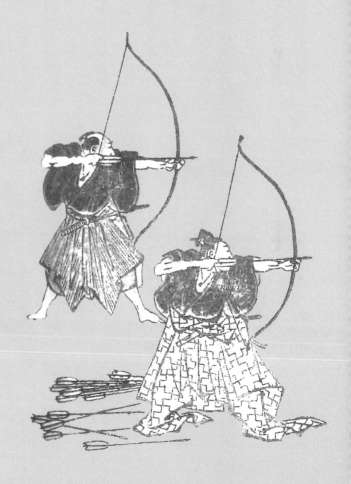

◆ 奇怪的握劍姿勢

《北齋漫畫》中，詳細描繪了各種武術練習時的樣貌。武術這件事，除了動作本身的意趣外，和對手過招也產生了戲劇性。畫過許多故事插畫的北齋應該很擅長這類題材。

儘管如此，要以放大圖的方式描繪種種柔道招式，幾乎可以說是在畫武功祕笈了。能夠描繪到如此詳盡地步，教人忍不住猜想，北齋自己說不定也懂得武術之道。

據說北齋爲了深入了解人體結構，曾拜接骨醫名倉彌次兵衛爲師，學習接骨術及研究筋骨構造。名倉不但是知名接骨醫，還開了一間柔道館，堪稱今日柔道復健師的鼻祖之一。北齋拜師學習時，或許曾在道場練過

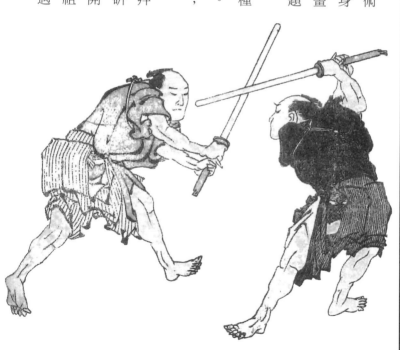

功，就算沒有，至少應曾對別人練功的過程做了許多觀察。

然而，仔細看他描繪劍術的畫，總覺得有點奇怪。無論哪個劍士握劍時，左右雙手都緊貼在一起。若讓熟諳劍道的人來看，大概會笑他沒常識吧。沒想到北齋這樣的大師，寫生起來竟如此隨便，真令人失望。

不過，這個結論可能下得太快了。根據武術研究家甲野善紀表示，不僅限於《北齋漫畫》，江戶時代的劍術圖解書大多描繪雙手靠近劍鍔的握法，當中不乏握劍時雙手緊貼的圖解。甲野先生自己也說，在嘗試採用雙手靠近劍鍔的握法，當中不乏握劍時雙手緊貼的圖解。甲野先生自己也說，在嘗試採用雙手靠近劍鍔的握法後，使劍的速度更快，威力也增強了（引用自甲野善紀《從武道到武術》一書。GAKKEN、二〇一一年）。那當然不是現代人輕易能辦到的事，這幅畫的

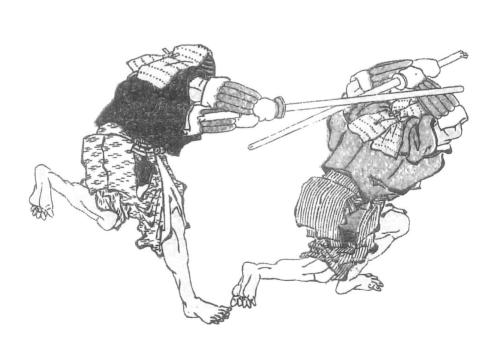

前提是江戶時代人們使用身體的方式。那種身體的使用方式在近代已失傳，所以我們看了才會覺得北齋畫得很奇怪。

如此說來，我們往往會用現代的常識去判斷過去的事，然而，過去的事當然就該向過去的人學習。兼具鉅細靡遺觀察力與準確素描力的北齋，自然是最適合我們學習的對象。不如跟著北齋好好鍛鍊吧。

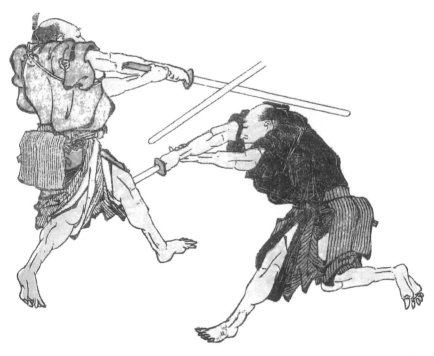

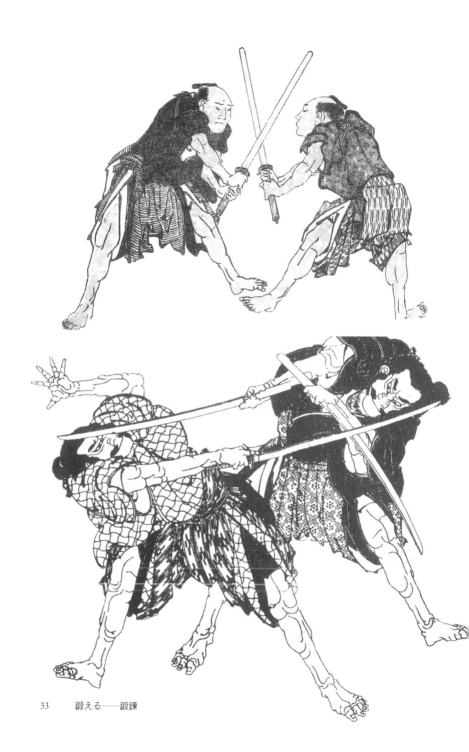

33　鍛える──鍛錬

◆ 庶民也會鍛鍊劍術的時代

在北齋生存的時代，不只武士，一般庶民也很熱衷武藝。庶民之間流行學習劍術，城鎮裡到處都有劍術道場。就算明令公告禁止百姓學習武藝，依然制止不了這股風潮。當時知名的劍客或道場主人多爲百姓出身，甚至有百姓出身的劍客當上德川一橋家的劍術師範（引用自平川新，《日本之歷史全集第十二卷邁向開國之道》，小學館，二○○○年）。

北齋留下許多關於武藝的畫，正好反映出當時這股庶民流行的風潮。正是這股風潮催生出近藤勇及土方歲三等新選組成員。庶民之間的武藝盛行，恰恰說明了時代的動向，也可說是當時的日本正朝內亂時代邁進的預

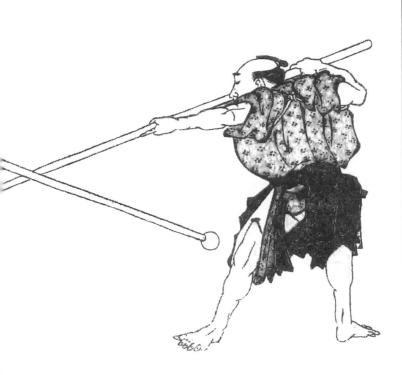

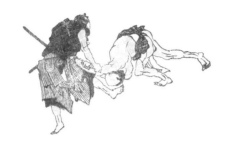

兆。北齋的觀察之眼確實地捕捉到了這樣的時代動向。

和武藝相同，那個時代的人也很熱衷學問。或許是預感時代即將陷入動盪，人們自然湧現鍛鍊自我的渴望。無論是北齋創作的繪手本及繪本或最重要的《北齋漫畫》，都成為了呼應此一渴望的教材。

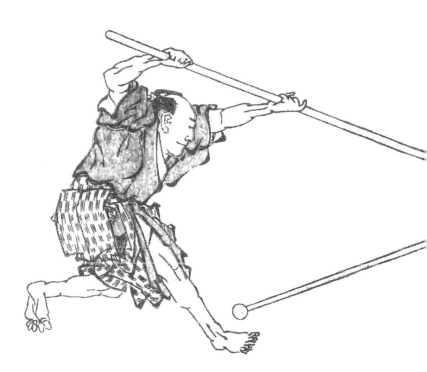

北齋本身也一直在自我鍛鍊。對他而言，這種鍛鍊或許只是出於潛意識，只是持續畫著自然發生的事物，換句話說，他不斷描繪著變動的事物。這是他的職業，也是他的修行。所謂修行，是選擇主動踏入危險不定的領域，而非停留在當下。許多人在年輕時就結束了人生的修行時期，找到一個容身之處便停留下來了。然而，北齋終其一生都不斷地「動」。更換住所、改變畫風，為了邁向未知領域持續鍛鍊畫功，至死未曾停留。

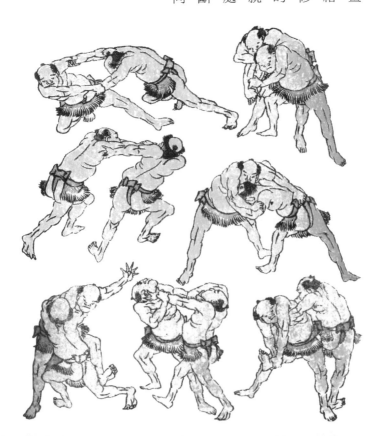

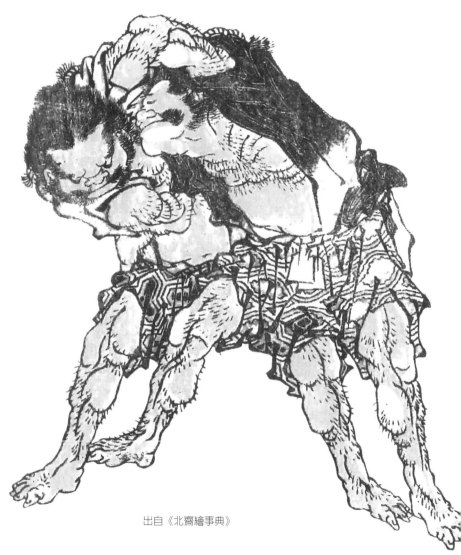

出自《北齋繪事典》

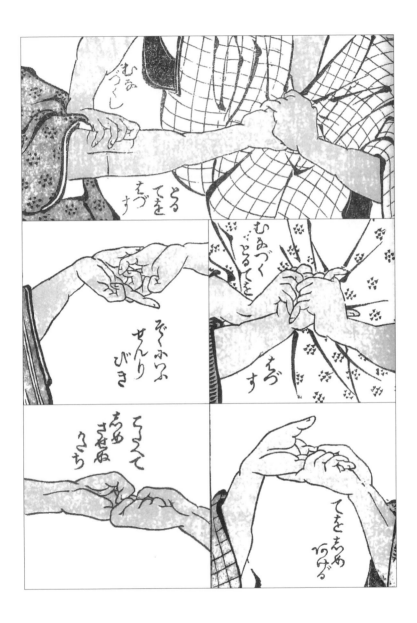

流 <ruby>流<rt>なが</rt></ruby><ruby>れる<rt>れる</rt></ruby>

流轉

◆ 流轉的世間

浮世繪的「浮世」，指的是宛如漂浮水面般流轉浮動的世間。原本寫成「憂世」，到了戰國時代之後，幾乎都寫成「浮世」了。意思是，比起喟嘆己身如何受善變的世間撥弄，不如乾脆活得隨波逐流，及時行樂。反映出都市裡的人對生活感受的變化。

描繪這種善變浮世風俗民情的藝術作品就是浮世繪。就這層意義而言，浮世繪畫的也可說是隨時都在變動的東西，轉瞬即逝的當下。浮世繪主要的題材是遊郭和戲台或劇場。當時最受歡迎的遊女或演員是最能體現浮世風情的存在。他們是在這流動世間撐竿划槳的人，做的是流動的生意（譯註：日語中稱特種行業為「水商賣」，意指這類行業收入依受歡迎的程度有所差異，不穩定、流動性高）。

描繪「現今」與「當下」的浮世繪，本身也是即時消費的對象。和被收藏家訂購、收藏於倉庫裡不見天日的畫作不同，浮世繪以大量印製方式生產，從店面賣出去後也不

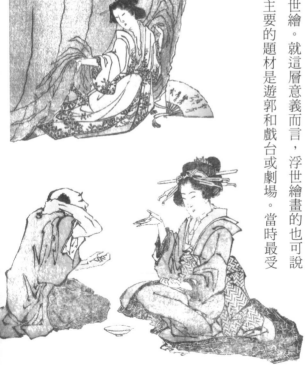

知會流傳到何人手中，是只會在世間流行一段時間的商品。這段時期也發展出販賣娛樂出版品的「繪草紙屋」或劇場舞台相關人士群聚而居的「芝居町」。浮世繪有時就相當於今日的劇照或明星海報，成為庶民玩樂之餘購買的土產紀念品。

相較之下，北齋的浮世繪已跳脫只畫美女或演員的框架，描繪出各式各樣的人事物。即使如此，這依然是浮世繪，依然是塵世中流轉浮動的東西。就連畫富士山，北齋也會改變各種不同狀況與視角，呈現出無數的富士山樣貌。我們甚至可以在他筆下看到富士山因寶永年間大爆發而改變了自身形貌。在《富嶽百景》中，北齋畫出了富士山在寶永大爆發後，多出寄生火山「寶永山」的模樣。北齋筆下的萬物是靈動的，隨時都在變化。

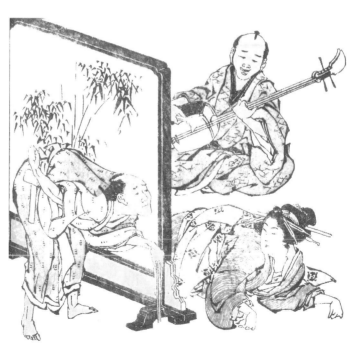

◆ 對技法的追求

北齋信仰北斗七星。星辰與星空也隨時都在變動。不過，其運行的軌跡和運行時的姿態則恆常不變。因此，中國人會在沒有月光的夜晚，用觀星的方式獲知時辰。就像這樣，北齋或許看出了變動事物下不變的一面。

正因掌握了事物的這一面，才能自在描繪出變動的一面。他所追求的就是這種近乎自然法則的繪畫技法。關於形狀，他掌握的訣竅是「萬物皆以方（四方形）圓描繪」的方法（日語中又稱「割出」或「割物」，是一種計算出尺寸後再畫的技法）。描繪動態時，他應該也使用了這種技法吧。這或許是北齋積極學習各種技法的原因。

北齋徹底觀察了動態事物。「水」對他

而言正是一個充滿魅力的主題。奔流而去的

河水、拍岸的浪花、捲去的浪潮、打轉的漩

渦、轟然下落的瀑布……水的變化無限，沒

有一剎那展現出相同形貌。不只如此，有時

水又幾乎是看不見的東西。北齋為了描繪出

看不到的水，畫了許多魚、龜及水鳥等水中

物。

在記述繪畫技巧的《繪本彩色通》初篇

（弘化五年）自序中，當時已經八十八歲的

北齋提到，光靠這本小書無法盡述自己長年

鑽研下的種種發現，頂多只能簡單說明赤與

紅、藍與綠有什麼差異。但是，如果能繼續

推出續篇，或許就能進一步說明該如何描繪

「大洋之烈、湍流之尖、池水之平。一切依

其所生之處而不同，各有其強弱」。北齋強

烈意識到描繪水的多樣性是技法上的一大課

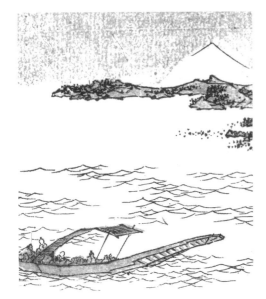

題。若問北齋運用技法描繪的代表事物是什麼，第一個舉出的應該就是水吧。

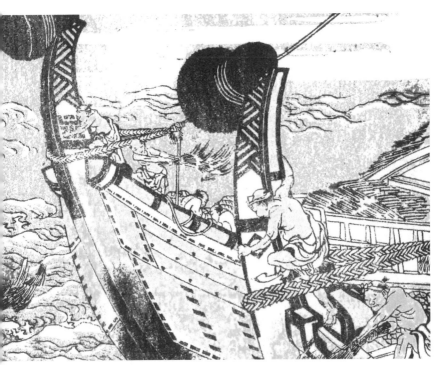

44

日本浮世繪中，爲西洋藝術帶來最大影響的即是北齋作品。那不只是異國風情造成的刺激，北齋闡揚的嶄新方法論更對西洋藝術帶來衝擊。西方藝術家們紛紛從北齋作品中找尋靈感，將北齋作品視爲「靈感集」，藉此尋覓出屬於自己的嶄新技法。

受到影響的不只美術界，音樂家德布西也是北齋作品的愛好者，據說他的工作室內掛著北齋《富嶽三十六景》中的《神奈川沖浪裏》。德布西代表作之一，交響詩《海》樂譜封面上，就用了這張畫的臨摹。德布西從這張以錦繪（多色木版畫）創作的平面畫作中獲得與音樂技法相通的嶄新方法論。

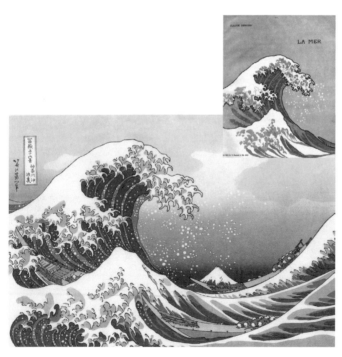

◆憐惜流轉不定的事物

《繪本彩色通》自序中，北齋提到這本書若繼續推出續集，除了說明如何區分「水」的多樣性外，他也說了「千里之行始於足下，唯有不辭一步之勞，方能理解高飛者乃因有翼，花開後必將結果」。對北齋而言，必須描繪的不只是「花之美」，而是有了羽翼才能振翅高飛，花開之後就會結果的生動過程與本質。

描繪動態的事物時，中國繪畫的理想是「氣韻生動」。「氣韻」指的是氣質，「生動」中則包含了動感。換句話說，能傳神畫出動態事物幾乎是所有畫家的理想。然而，與其說北齋也在追求這種理想，不如說他對流轉塵世中轉瞬即逝的事物充滿憐惜。

48

一如《北齋漫畫》中呈現的畫作，不堪入目者有之，無可救藥者有之，北齋畫的常常是沒有人要畫的東西。非常現實，時而帶有嘲弄，即使如此，他看待事物的眼光卻不冷酷。映在他眼中的是沉浮於現世中的一切生動流轉的樣貌。正因抱持著對事物的憐惜，北齋的眼睛才能精準捕捉到順流的水與逆流的浪，掌握事物每一瞬間的表情。

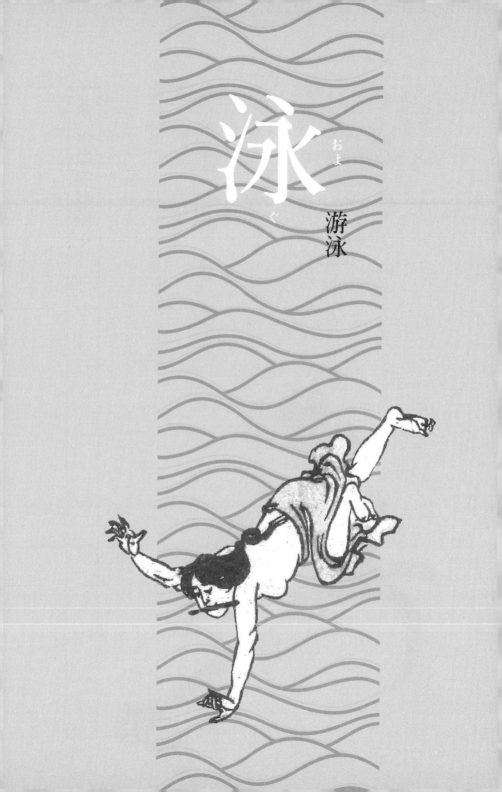

泳 <ruby>泳<rt>およ</rt></ruby><ruby>ぐ<rt>ぐ</rt></ruby>

游泳

在描繪「游泳」這件事上，北齋偏好的是畫出近乎無重力，腳不著地狀態下的身體動作。例如潛水中的海女。

比起游泳，北齋筆下描繪的更像是在水中遊玩。因為那不是西式游法，而是現代人不熟悉的古代日本式游法。有跟馬一起游水的人，也有穿著衣服游泳的人。古時游泳是武藝的一種，因此按照古式游法，泳者不能在水面掀起水花。北齋描繪游泳的人時，畫面中的水面之所以平靜無波，連腳或上半身露出水面的人四周都沒有一絲漣漪，原因就在這裡。

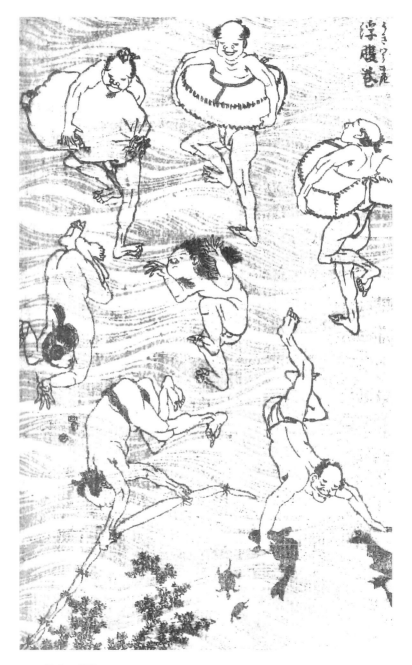

浮腹巻

◆ 謎樣的玻璃瓶

《浮腹卷》也是有趣的作品。說來理所
當然，當時也是有游泳圈的。更奇妙的是，
畫面中有個身在巨大玻璃瓶中觀察水底世界
的男人。不知道那是一種水中遊覽的方式還
是忍術，也可能是北齋發揮天馬行空想像的
產物，實際如何就不得而知了。如果當時真
有這種東西，北齋肯定使用過它盡情地觀察
了水底的情形。

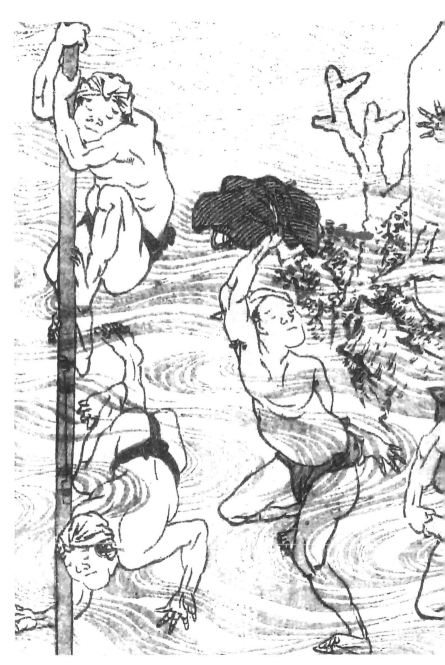

◆ 游到歐洲的鯉魚

對十九世紀末葉歐洲的工藝家而言，以《北齋漫畫》為首的北齋作品堪稱應用題材的寶庫，因為其中充滿當時歐洲未曾有過的創意想法與大膽設計。「新藝術運動」（譯註：十九世紀末至二十世紀初以歐洲為中心的國際藝術運動）的工藝家埃米爾・加萊（Émile Gallé）就有很多作品題材出自《北齋漫畫》。例如名為「鯉魚」的花瓶（創作於一八七八年），上面臨摹了北齋的作品《魚濫觀世音》。北齋筆下的鯉魚，就這樣一路游到了遙遠的歐洲。

埃米爾・加萊創作的花瓶，據說以北齋漫畫為主題。

56

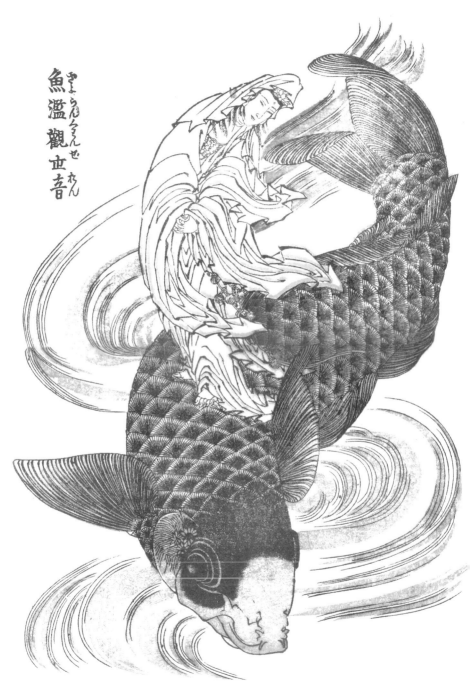

魚籃觀世音

猪

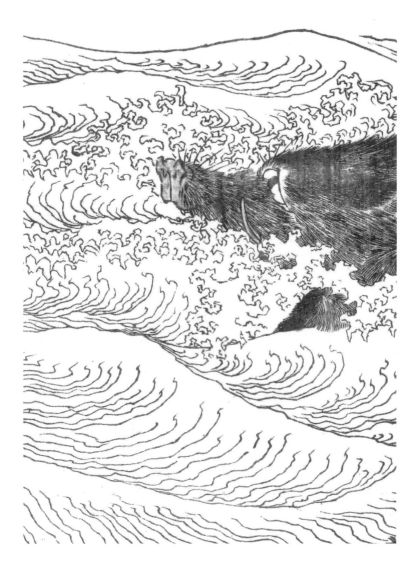

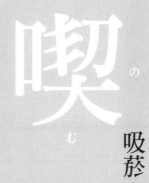

喫<ruby>の<rt></rt></ruby><ruby>む<rt></rt></ruby> 吸菸

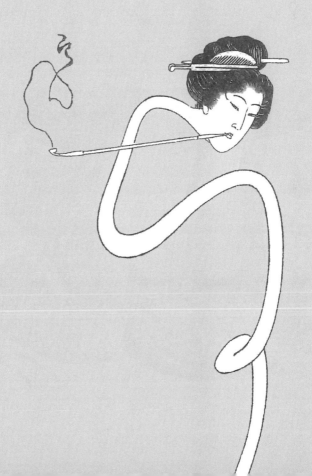

用菸管抽個菸

《北齋漫畫》中出現很多手持菸管或正在吞雲吐霧的人。其中有些更充分傳達了畫中人「抽完一口菸，快活似神仙」的模樣。聽說當時不抽菸的人還比較少見，若要描繪人們的日常生活，抽菸的情景絕對是不可或缺。

北齋自己不抽菸，也說過自己不喜歡煙霧瀰漫。只是光看這些作品，會覺得他似乎很喜歡觀察這些吸菸者的風情。他甚至畫過許多菸管的設計圖。

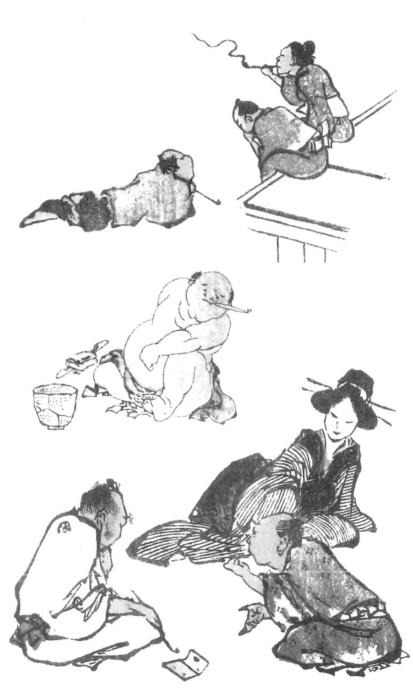

《今樣櫛簪雛形》是北齋設計的梳子與
菸管圖案集。在梳子與菸管的小小平面上，
北齋畫的不只是花鳥等靜物，更包括了海邊
漁村與港口的風景、富士山、波濤洶湧的海
面，甚至還有看到妖怪驚慌奔逃的人們等充
滿戲劇性的場景，顯現他大膽豐富的創意。

其中也可看到從《富嶽三十六景》及《諸國
瀧迴》誕生的構圖。在那個時代，工藝設計
與繪畫並未被區分為兩個領域。北齋也設計
染織品，曾畫過一本《新形小紋帳》圖案集。
染織工匠直接將書頁內容割下來使用圖案，
這也是現在很少看到這類書籍完整保留的原
因。

同樣的，《北齋漫畫》裡的圖案也常有

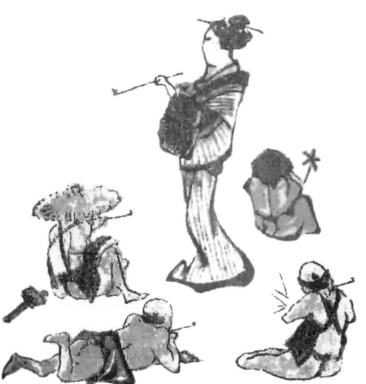

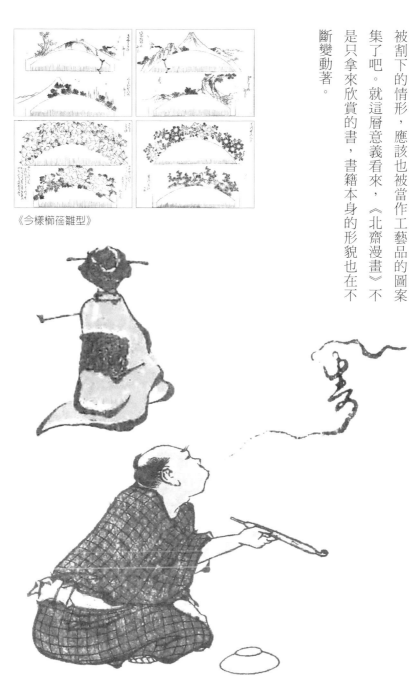

《今樣櫛笄雛型》

被割下的情形，應該也被當作工藝品的圖案集了吧。就這層意義看來，《北齋漫畫》不是只拿來欣賞的書，書籍本身的形貌也在不斷變動著。

《新形小紋帳》（北齋設計的織品花紋）

踊<ruby>る<rt>おど</rt></ruby>

舞蹈

北齋大概頗中意「雀舞」那滑稽有趣的動作，詳細描繪出幾乎稱得上是「雀舞」分解動作圖示的畫。這是當時流行的一種舞蹈，由於和歌山縣御坊市自古以來都會在小藪八幡宮秋日大型祭典「御坊祭」上跳這種舞蹈奉納神明，「雀舞」也在當地傳承至今。如果有機會欣賞的話，請務必和北齋畫中的圖示比較看看。

有趣的是，欣賞這幅連環圖時，就像翻閱一頁一頁一個動作的連環漫畫一樣，目光會自動不斷往下一個圖示移動，感覺就像圖中的小人真的動了起來。這正可說是今日動畫的原點，以靜止畫呈現出連續的動作。

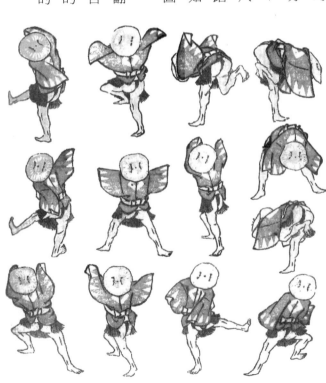

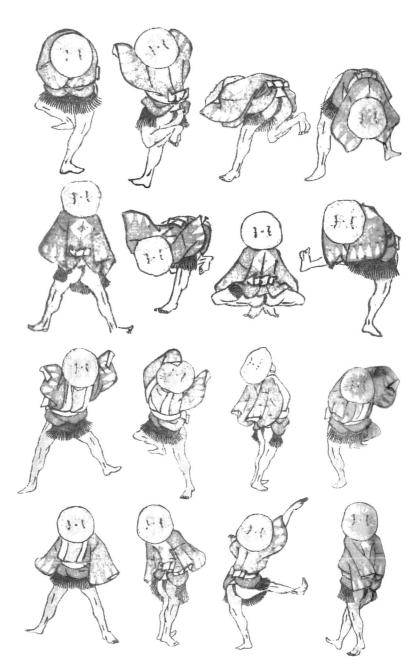

◆與舞蹈有關的畫沒有想像中多

舞蹈是一種動態藝術，照理來說，對執著於描繪動態的北齋而言是再好也不過的題材。

然而出乎意料的，《北齋漫畫》中關於舞蹈的畫並不多。除了「雀舞」之外，頂多就是以略畫（只畫輪廓的線條畫）方式畫成的「三番叟」，描繪餘興娛樂的「唐人舞」、「羅漢舞」和「獅子舞」，以及聚集於原野上以笛子太鼓伴奏跳舞的群眾畫。幾乎看不到描繪專業舞蹈家跳舞的作品。舞蹈這個題材明明很有魅力，北齋為什麼不多畫一點呢？另一個疑問是，他為什麼只針對「雀舞」畫得這麼詳盡仔細呢？

不僅限於《北齋漫畫》，整體來說，北齋似乎不太畫舞蹈題材的畫。不過，他曾畫過《踴獨稽古》，這是給舞蹈外行人自學時看的教學書，

內容完全是舞蹈動作的圖解。另外，他雖曾以肉筆畫的方式畫過以手舞、盆舞、白拍子或神樂爲題材的作品，目前還找不到正式描繪專業舞蹈家跳舞模樣的北齋畫作。儘管不能說完全沒有，但可以說是幾乎沒有。

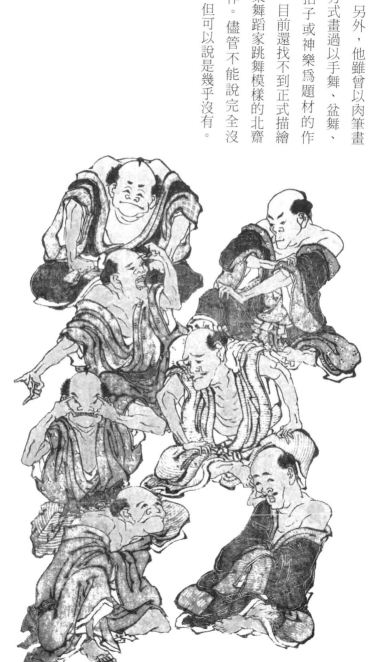

◆追求動態事物的北齋

北齋擅長從一連串動態構成的情節中，擷取其中的瞬間一幕描繪，觀者就能透過這一幕感受整體動感。有時北齋也會扭曲日常生活中平凡的一幕，賦予畫面大動作的展現，如此一來，觀者就能立刻從畫中傳達的動態掌握發生了什麼事。北齋的表現力來自大量創作讀本插畫所鍛鍊出的品味與其自身無與倫比的觀察力。對這樣的北齋來說，描繪餘興娛樂表演或外行人跳舞的情景毫不費力，只要適度擷取一瞬之間的躍動感，加以描繪即可。但是，即使擁有如此高超的畫技，要描繪專業舞蹈仍十分困難。專業舞蹈不是只把舞步動作跳出來就好，舞蹈本身就是一種動態。同樣的舞步，一流舞蹈家跳出的就是

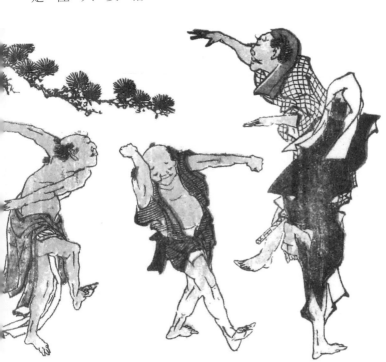

一流的舞蹈。換句話說，專業舞蹈是畫不出舞步動作的。因此，不管畫出的是舞蹈故事的內容還是分解動作的形式，仍無法表達舞蹈當下發生了什麼事。說得更簡單一點，「舞蹈」這件事是畫不出來的。

渡邊保先生在《日本之舞蹈》（岩波新書、一九九一年）中寫了一篇有趣的文章。

文中提到，渡邊先生和一位才華出眾的攝影家吉越立雄一起去觀賞友枝喜久夫的舞蹈演出。這明明是拍攝知名舞蹈家的大好機會，吉越先生卻從頭到尾都沒有拿起愛用的相機。整場舞蹈結束後，渡邊先生失望地問「怎麼不拍呢」？吉越先生則若無其事地說「那是拍不出來的東西」。既然知名舞蹈家的舞藝拍不出來，是否也表示畫不出來？至少，北齋應該深知這件事有多困難。這或許就是

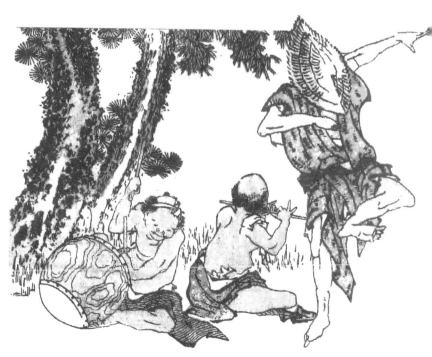

他從不輕易描繪專業舞蹈家的緣故。

相較之下，他畫了不少單純為娛樂而跳的舞蹈。不只如此，他還使用了劃時代的手法描繪。那就是按照時間分割畫面的「連續分解動作」畫法。使用這種畫法創作的舞蹈畫，看起來就像一部紀錄片。如果把每個動作切割下來作成連環翻頁書，就能呈現生動的舞姿了。「雀舞」那充滿動感的趣味舞姿，正是最適合用這種手法呈現的題材。

這是劃時代的表現手法。透過視線的移動賦予畫面時間感，藉此帶出動感。如果能將這些分解動作濃縮在一張畫上，這張畫就成了會動的畫。北齋想畫的就是這樣的畫。當描繪出看不到的動態時，畫面就動起來了。《北齋漫畫》中暗藏著許多這種嘗試描繪出動感的作品。

另一方面，向來被評爲具有動感的北齋畫作《神奈川沖浪裏》，畫的卻是靜止不動的波浪。畫面散發的靜謐反而成了最大的魅力。只不過，錦繪似乎不適合用來描繪動作本身的動感，後來北齋開始專注於肉筆畫。

北齋生命中的最後幾年完成的肉筆畫，動感已經完全內化其中。看他八十八歲時畫的朱描鍾馗像，畫中的鍾馗只是擺出大動作站在原地，看起來卻像正要往前驅邪除魔一般，散發驚人的氣魄。這就是肉眼看不到的動態。

雖然不是描繪專業舞蹈的畫，但這幅畫中的鍾馗姿態，正可說是舞蹈。

彈

ひ

く

彈奏

◆樂音繚繞的江戶

彈奏三味線或琵琶、古琴的人，吹奏笛子、尺八的人，敲奏銅鉦、太鼓的人……北齋在《北齋漫畫》中畫出許多沉浸絲竹之樂的人。其中有職業樂手，也有業餘外行人，看得出其中還有不少是「技術不好但就是喜歡彈奏樂器的人」。

據說江戶時代出版物中，銷量最好的書籍是義太夫節（譯註：江戶時代前期，由竹本義太夫創始的一種淨瑠璃）的節錄本和可查閱淨瑠璃（譯註：日本傳統說唱藝術的一種，通常以三味線伴奏）歌詞的一種式名稱為江戶長歌，三味線音樂的一種）及長歌（譯註：正歌詞的練習本。

學習三味線或長歌的人會按照程度購買這些教材，所以銷量很好，售價也便宜。由此可知江戶時代學習絲竹的人數之多。此外，幕

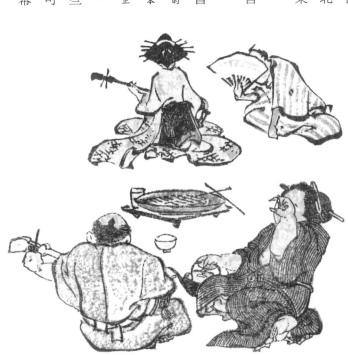

府末期的江戶，光是教授常磐津（譯註：三味線音樂的一種）的師父就有六百四十多人，弟子更是高達六千一百人（竹內誠編，《日本之近世第十四卷文化的大眾化》，中央公論社，一九九三年）。光是常磐津就有這樣的規模，實在教人很難想像江戶到底有多少嗜好歌舞音樂的人。走在當時的街道上，肯定不管到哪都聽得到絲竹樂聲吧。《北齋漫畫》中出現這麼多沉浸音樂世界的人們，想來也是天經地義的事了。

畫面呈現的節奏感

北齋筆下的波浪全都帶有絕妙的節奏感。無論是拍岸捲起千堆雪的波浪，還是退潮時倏忽退去的波浪、漩渦打轉形成的波浪，抑或淺灘上的漣漪，每一種波浪的線條節奏皆各有其快感。

翻開《北齋漫畫》想找尋節奏感。比方說描繪「雀舞」的頁面，每個人物站立的地面高度都不相同，使得畫面整體呈現音樂般高低起伏的律動。又或是描繪武術或相撲的《士卒英氣養圖》等頁面，畫中人事物的排列更加複雜，呈現更鮮明的節奏感。以略畫（只畫輪廓的線條畫）方式描繪出各式各樣人物、器具、動植物等小型雜多圖案的頁面上，也看得出圖案的排列不只是為了平均分

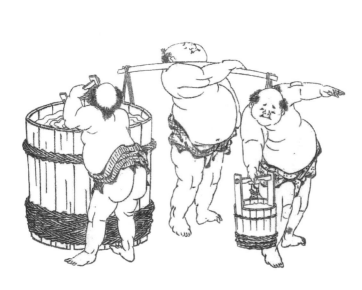

士卒英氣養圖

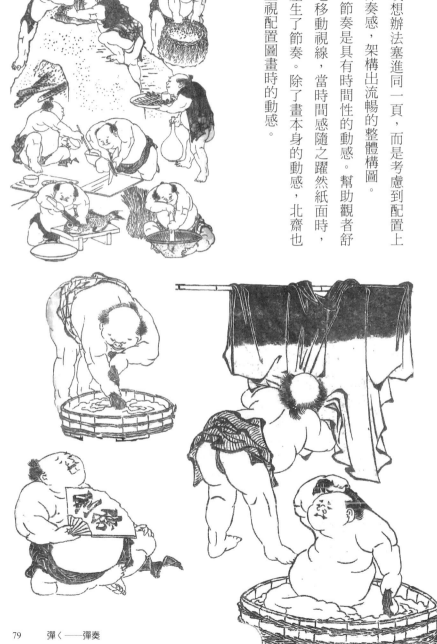

很重視配置圖畫時的動感。就產生了節奏。除了畫本身的動感，北齋也適地移動視線，當時間感隨之躍然紙面時，節奏是具有時間性的動感。幫助觀者舒的節奏感，架構出流暢的整體構圖。散或想辦法塞進同一頁，而是考慮到配置上

◆ 傳達了江戶時代的聲音

北齋有一幅描繪僧侶一字排開，一邊持撞鎚敲鉦一邊誦經的畫。雖說是誦經，彷彿能聽見畫中僧侶們發出嘶吼般的聲音。另一幅男人在河邊被野狗追趕的畫，則讓看的人耳邊似乎聽見了野狗吠叫的聲音。就像這樣，《北齋漫畫》裡展現了無數的聲音。波浪湧上及退去時的聲音、河水潺潺流動的聲音、汲水的聲音、貨車咔啦咔啦前進的聲音、馬蹄踢上地面時的噠噠聲、武術道場內持劍互擊的聲音、木工或農夫等勞動者工作時發出的各種聲響及吆喝聲、放屁的聲音、將蕎麥麵條吸進口中的聲音、筵席上醉客玩起愚蠢餘興節目的聲音、藝妓助興的聲音、雜要表演或街頭賣藝人的介紹詞、小販叫賣的聲

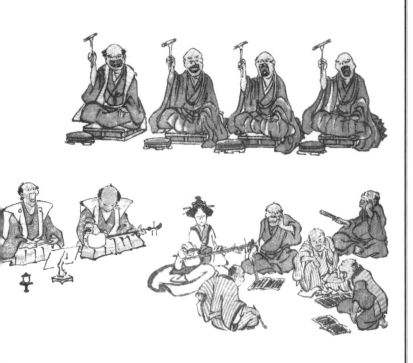

音……多得不勝枚舉。沒有比《北齋漫畫》更能豐富傳遞江戶時代各種聲音的作品了。描繪不出生動靈活的動作就聽不見這些聲音。北齋對動態的描寫，正是這些聲音的來源。

働
<ruby>働<rt>はたら</rt></ruby><ruby><rt>く</rt></ruby>

勞動

《北齋漫畫》也描繪了各種不同職業的人工作時的姿態。務農的種種場景、礦山的工作片段、搬運業、木工、製傘工業、製臼流程、鍛冶行、搗年糕的、賣饅頭的……不同行業的勞工動作，各自饒富興味。其中特別有趣的是各地特產的生產風景，例如描繪岸壁上採岩茸的情景等。也有描繪製造砂糖和葫蘆乾的過程，連生產工序都鉅細靡遺呈現。在北齋眼中，這些物品就是商品，而商品也是一種流動的東西。住在消費行為盛行的江戶，每天都有許多東西被大量消費，他想描繪的或許是這些東西如何生產及運送的過程。

十八世紀後半，各地諸侯藩領皆面臨財

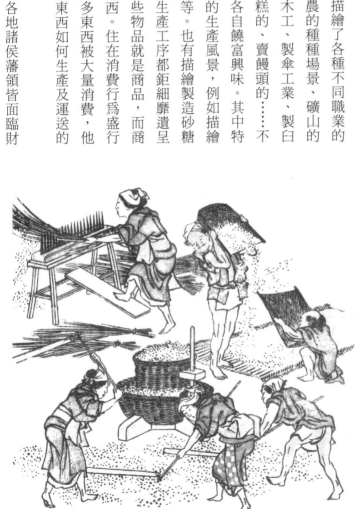

政困境，於是特別鼓勵製造當地特產。導入新技術，將產品集中對外販售，試圖藉此獲得利益，重建藩內財政。藩領之間的商品流通活絡起來後，人們自然開始對各地特產如何生產製造感興趣（青木美智男，《體系日本之歷史第十一卷近代之預兆》，小學館，一九八九年）。當令人眼花撩亂的眾多商品在市面上流通，人們對知識的關注也起了轉變。《北齋漫畫》之所以描繪這些特產的生產風景，也是因應著人們這種求知慾的變動。

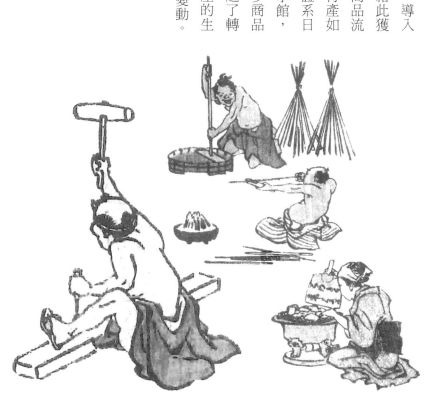

◆ 流通與噪音

把貨物扛或揹在背上的人，用扁擔挑貨的人、拉貨車的人……《北齋漫畫》中也描繪了許多正在搬運物資，流通貨物的人與場景。

當時物資的運送以水運為主，整個江戶也有許多水路縱橫。另一方面，使用陸路運送貨物時，主要的運送工具是牛車。不過，像江戶這樣住宅眾多，行人熙來攘往的地方，不方便轉彎的牛車往往成為交通阻塞的原因。這時，廣泛派上用場的運輸工具是一種名為「大八車」的人力車。因為以人力拉車，不但窄巷進得去，還可以直接把貨物送到家門口。當然，在人多的地方快速拉車的話還是會不小心碰撞，有時貨物甚至散落一地，

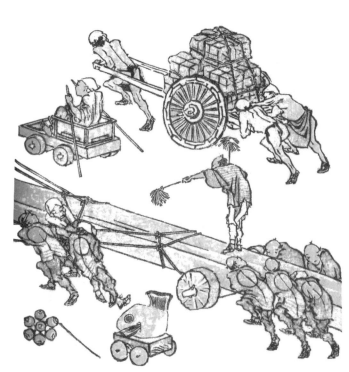

因為這樣引起爭執也是常見的事。古時沒有橡膠輪胎，車輪也沒有軸承，運行時聲音吵雜，街上的大八車成了噪音來源。運輸物流一旦增加，都市就更顯喧囂。《北齋漫畫》裡充滿如此喧囂嘈雜的噪音。城市鼎沸的人聲與物品發出的雜音，正是北齋聽見的「時代的聲音」。

疾<ruby>る<rt>ばし</rt></ruby>

疾馳

衝進猛烈的雷雨，策馬疾馳的小子部栖輕幾乎可說是朝天奔馳，因為他奉了雄略天皇之命，要去捕捉天上的雷。捕捉天上的雷，這是多麼荒唐的事，天皇本人也沒有當真。

然而，栖輕卻認真地執行了命令，而且真的將雷捕捉回宮。這是《日本靈異記》中的故事，北齋畫下栖輕勇猛果敢朝天疾馳的模樣，比書中描寫的情節更戲劇化。他想描繪的一定是面對天皇無理要求時，栖輕毅然前往的馬上英姿與痛快淋漓。

另一張圖則描繪了兩名馬上騎士背對如雨落下的箭矢，迎向密麻麻長槍的英姿。那種一口氣衝破生死瞬間的節奏也令觀者大呼痛快。

探騎

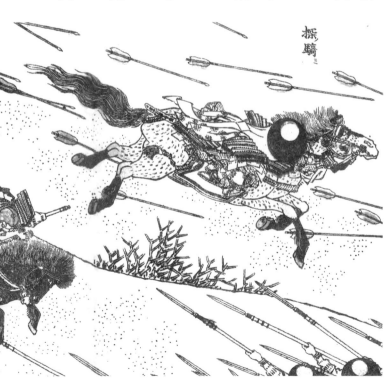

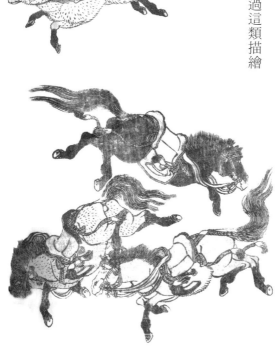

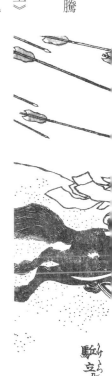

北齋或許從這種賭上了性命的疾馳奔騰

中獲得快感與共鳴。

《富嶽三十六景》的《隅田川關屋之里》

描繪了三名策馬奔騰的騎士，從這幅畫中也

能感受到速度帶來的快感。

在北齋之前，應該無人創作過這類描繪

疾馳快感的題材吧。

據說北齋旅行的速度很快。他確實勤於行旅，但還不至於到「飛毛腿」的地步。事實上，他是懂得善用船馬轎子等交通工具，縮短了行旅的時間。如此一來，省下的時間就可全部投入作畫。他從不吝於付出行旅經費，幾乎把所有錢都用在這上面了。因此，北齋的錢總是不夠用。畢竟錢跑掉的速度也是很快的呢。

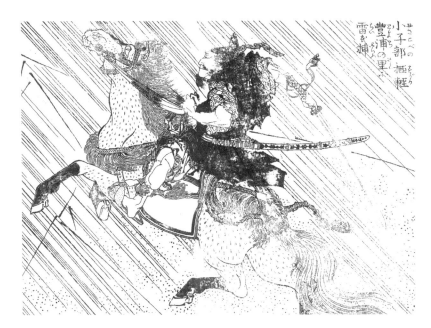

◆ 交通要道隅田川

北齋雖然屢屢搬家，住的地方幾乎都在隅田川附近。當時的隅田川形同江戶的大動脈，是貨物運輸與風俗娛樂的要衝。

江戶市區中心有許多運河，連成了一張四通八達的運河網，河岸船隻停泊處也整頓得很好，隨時都有運送生活物資或年貢等各種物品的貨船往返水路之間。不久，江戶市域擴大，物資運輸量也增加，政府便在隅田川河口部開發了江戶港。於是，隅田川東岸也形成了一張運河網。這裡的運河並非以挖掘開鑿方式形成，而是先用垃圾填海造地，留下未填的部分就成了運河水路。之後，本所、深川一帶不分河岸或城鎮，整片區域成爲倉庫及租賃倉庫林立的運輸中心。木材、

白米、黃豆、小麥、酒、鹽、油等民生物資皆儲備於此（鈴木理生，《江戶之川·東京之川》，井上書院，一九八九年）。

拉大範圍來說，隅田川是東迴貨運航路的終點，與此地相通的水路網擁有日本最大的航運範圍。這片水路網不必經過危險的海上，就能往來江戶川與利根川沿岸各地。在銚子（譯註：位於千葉縣東北部）釀造的重口味醬油與可作肥料的沙丁魚乾等物資，依序從利根川、江戶川、船堀川、小名木川接駁運至江戶。江戶人開始愛用醬油的時代，差不多就是北齋生存的時代。文政年間，現在東京都內兩國一帶是最早開始販賣握壽司的地方。

製作壽司需要的赤醋便是透過水路運輸，從知多半島以內海貨運船運到江戶的（《撐起江戶東京船運水路》，難波匡甫，法政大學

出版，二○一○年）。

這片水路網形成了大消費區江戶的社會及經濟圈，促進隅田川兩岸商業發達。同時，鄰近的兩國等地方也因此成為繁華的娛樂區，隅田川本身更是舉行煙火大會等活動的場地。想當然耳，往來隅田川及周遭水路的不會只有貨運船，還有游河玩樂的屋形船、屋根舟、釣船，捕魚的網舟、繩舟，運送民眾的豬牙舟、渡舟、傳馬船，以及賣食物茶酒的賣舟、經營澡堂（錢湯）的湯舟等。連收取市區內屎尿運往農村當肥料的污穢舟亦往來其上。因為船隻往來如此頻繁，還常引起航運阻塞。

北齋幾乎一輩子住在上述身兼交通要衝與經濟文化中心的隅田川邊。和「頻繁搬家」給人的印象相反，北齋一直待在同一塊土地

96

上，只不過，這片土地始終都是物資與人口往來流動的場所。

理所當然的，北齋出遠門時多半利用水路。有時也會乾脆僱用船夫，包船移動。在那個市場經濟急速發展的時代，運輸量大增，運輸速度也很快，所以北齋總是能夠從這個運輸中心快速前往其他地方。

◆ 彎曲的水平線

《富嶽三十六景》的《上總之海路》中，連貨運船「弁財船」船側的小窗裡也細緻地描繪了在船上工作的人。同時，這幅畫後方的水平線彎曲，呈現大大的弧形，遠方海上還看得見幾抹小小的白帆。雖然沒有特別強調前景弁財船的動態，透過這道彎曲的水平線顯示地球的圓與海洋的遼闊，無形中便暗示了這艘船移動了多麼遙遠的距離。這是唯有秉持宏觀視野才看得見的運輸速度，也可說是新時代的新氣象。我認為，北齋一定很喜歡這個新時代的速度感。

98

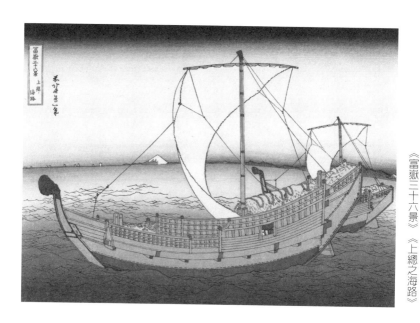

伐木溪を下らす

100

食<ruby>く<rt></rt></ruby><ruby>う<rt></rt></ruby>

飲食

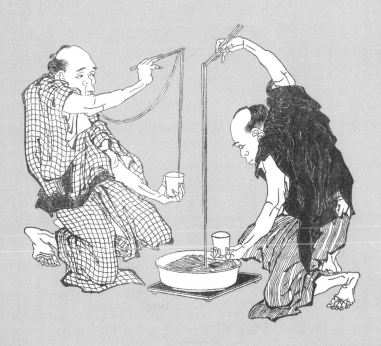

在以《萬民戲樂》為題的畫作中，北齋描繪了身材豐滿的民眾幾近邊邊的飲食景象。在《萬民戲樂》上方則是一幅題名《大豐作》的田園風景。這兩幅畫收錄在《北齋漫畫》第九冊中的一個跨頁。第九冊出版於文政二年，事實上，從那幾年前開始，日本各地農民紛紛提出減少年貢的要求，社會上亦屢屢出現住宅遭人強行破壞的情形，實在很難稱得上是「萬民戲樂」的狀態。文化文政時期雖是江戶文化最絢爛的時期，地方民眾的生活卻很艱苦，許多生活無以為繼的人湧入江戶，是這樣的一個時代。不過，不僅限於這個時代，對庶民而言，豐衣足食本就是一生最大的夢想。

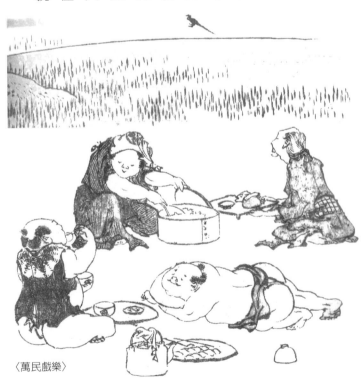

〈萬民戲樂〉

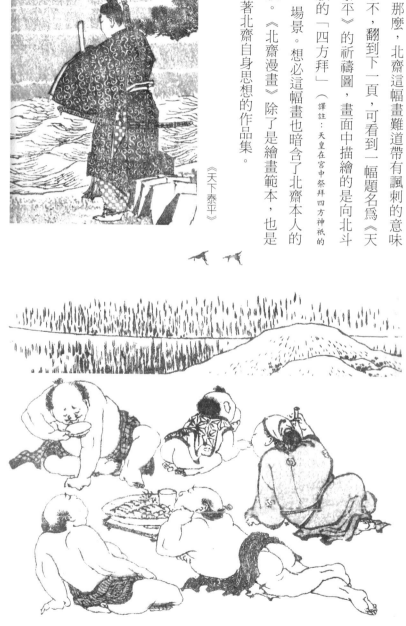

《天下泰平》

那麼，北齋這幅畫難道帶有諷刺的意味嗎？不，翻到下一頁，可看到一幅題名為《天下泰平》的祈禱圖，畫面中描繪的是向北斗祈願的「四方拜」（譯註：天皇在宮中祭拜四方神祇的儀式）場景。想必這幅畫也暗含了北齋本人的心願。《北齋漫畫》除了是繪畫範本，也是承載著北齋自身思想的作品集。

爲了夾起太長的麵線，手持筷子的人用力伸長了手還不夠，正準備站起身來。看到這樣一幅畫時，不由得被激發了食慾。畫面傳遞的不只是「吃」這件事，透過畫中人物大大的動作，令觀賞者也感受到了飲食的喜悅。在另一幅搗年糕的畫中，高舉的手似乎快要拿不動拉長的年糕，傳遞出一股正月新年的歡樂氣氛（一一二頁）。不過，描繪另一幅女人裝模作樣躲在暗處偷吃東西的畫時，北齋卻在拉門上留下鬼影般的影子（一〇七頁上方）。從這裡倒是能看出北齋「川柳師」的一面（譯註：川柳是日本文學中定型詩的一種，比起俳句格式上較為自由，多半用來表達心情或譏諷時事）。

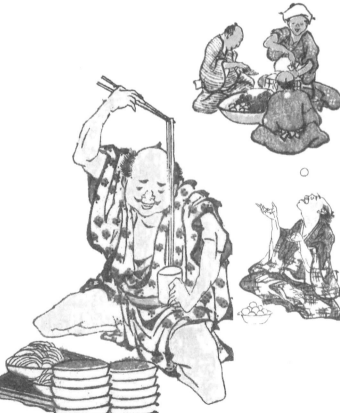

◆天女賣田樂

北齋並非老饕。不過他很喜歡吃甜食，造訪他的時候，客人如果帶上大福麻糬當作伴手禮，他就會非常開心。住在小布施那段時間，即使平日飲食絕對算不上奢侈，每天一定要吃到茨菰。另外他也喜歡味噌，據說會在烤味噌上沖熱水來吃。這雖稱不上美食，倒是相當冷門的偏好。《北齋漫畫》中也有幾幅描繪烤「田樂」（譯註：田樂是在豆腐、蔬菜或蒟蒻上塗抹摻有砂糖或味酥的味噌後燒烤的食物）的畫，或許和他愛吃烤味噌有關。有一幅天女站在店頭烤田樂的畫，呈現了相當奇特的反差。其實，以天女下凡傳說聞名的三保，正是田樂的知名產地。

北齋也喜歡吃蕎麥麵，據說每天晚上一

106

定得吃一碗蕎麥麵才上床。而且，這一碗蕎麥麵的價錢，差不多買得起一幅便宜的錦繪。

北齋不愛喝酒抽菸，連茶都不怎麼愛喝。

對衣著服飾不甚講究，破了洞也照樣穿，聽說他還時常穿著沾滿污垢的髒衣服。

稿費比其他畫師多一倍，加上產量又多，北齋的收入其實還不錯。即使如此，他還是過著貧窮的生活。這是因為只要創作所需，無論花多少錢他都不吝惜。他也完全沒想過要儲蓄，應該說根本沒有金錢觀念。不管買什麼都隨便對方開價。

天保年間大飢荒時，連江戶都有許多餓倒路旁的人。在這樣的非常時期，錦繪或繪草紙之類的東西根本不可能有人買。所有畫師與畫工都陷入生活困境，原本就窮的北齋當然也不例外，經常連食費都籌不出來。

這時，北齋將家中所有畫紙收集起來，全部堆在桌旁，沒日沒夜地作畫，畫下了各式各樣的題材。然後，將這些畫作集結成畫帖出售。畢竟是受歡迎的畫師，又是用這種方式畫出的肉筆畫帖，即使在那樣的時代，還是有人想擁有。

不過，光靠賣畫帖仍無法爲生。於是，北齋又開始一門「修改畫」的生意。顧客只要在紙或絹布上隨便畫幾個點或拉幾條線，再跟一升米一起送到北齋家，他就會依據那些點線畫出一幅畫，再將畫送還給顧客。這種活動有個「投米會」的名稱，委託如雪片般飛來，一天可以賺進兩三斗米。

即使在最痛苦的時候，北齋仍不放棄畫畫，靠畫畫克服一切困難。據說他年輕時還曾到處兜售七味辣椒粉。但是無論如何，這

時的他已可靠畫畫養活自己。身處民不聊生的時代，光是這樣就值得慶幸。話說回來，即使是北齋這麼受歡迎的畫師還是無法過上穩定的生活，但他並未選擇成為權威的御用畫師，始終保持城鎮裡一介畫師的身分，持續不斷活動到九十歲，這真需要非常強大的骨氣和豁出去的覺悟。

110

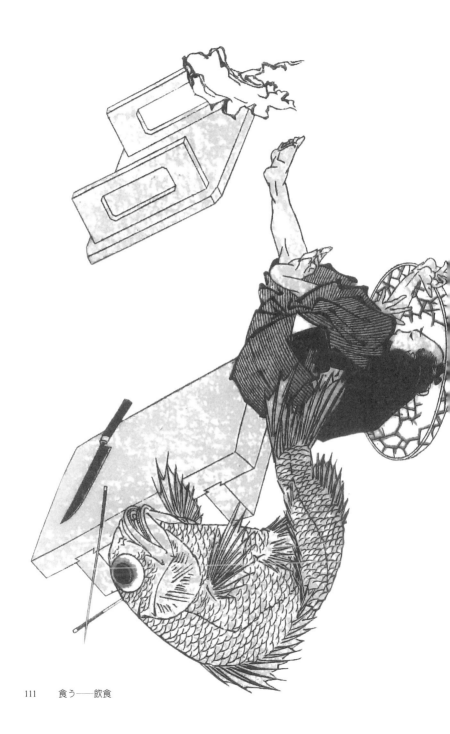

餅八

餅屋

磨 <ruby>み<rt></rt></ruby>く

沐浴

寬政三（一九七一）年，日本政府對「男女共用澡堂」頒布了禁止令。所謂男女共用澡堂，指的是只有單獨一間浴室的澡堂（湯屋）。這類澡堂通常將營業日區分為「男湯之日」與「女湯之日」，實際上聽說也有不少地方直接以男女混浴方式經營。非男女共用的澡堂則不是男人專用就是女人專用。上述禁令頒布後，到了文政年間便發展出將一間澡堂分成左右兩間浴室，一邊男湯一邊女湯的澡堂。到了北齋生活的時代，澡堂幾乎都已演變為這種形式（中野榮三，《入浴・錢湯的歷史》，雄山閣，一九九四年）。

江戶市街裡的澡堂二樓多半設計為讓剛出浴的人放鬆休閒，下棋喝茶或盡情聊天的

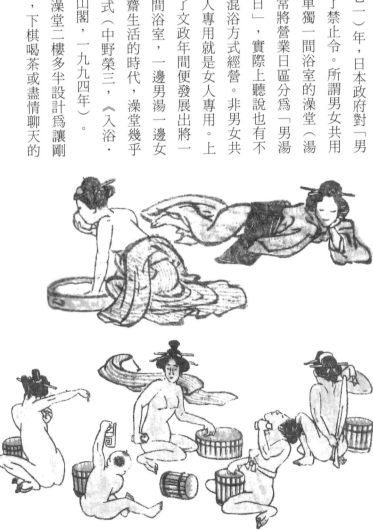

場所。這裡也是市民交換生活資訊的所在。

不過，只有男澡堂才有二樓。據說原本是為了方便武士寄放刀而設置的場所。不過，不知為何，從二樓竟能偷窺女澡堂（渡邊信一郎，《江戶女人們的入浴》，新潮社，一九九六年）。儘管不太可能是為了偷窺目的而設置的場所，總之就是能從這邊偷窺。

據說北齋討厭洗澡，不過這樣的他，有時還是會進去澡堂聽聽別人說話，用那雙畫師的眼睛努力觀察民眾的生活樣貌。

◆刷洗肌膚的女人們

江戶藝妓以白粉塗抹臉頰的濃妝豔抹打扮，原是模仿元祿時代的京都藝妓。即使如此，比起京都的厚重妝容，江戶流行的妝容仍算是淡妝。實際上流行一直不斷改變，無法一概而論，只是從文政年間起，比起依靠化妝打扮，江戶女子之間更流行將肌膚刷洗乾淨，好好保養的風潮。到了天保年間，江戶流行的就是淡妝了（中野，前揭書）。

女人刷洗身體時用的是米糠袋。一如其名，就是裝了米糠的布袋。一般認為糯米的米糠最能洗去污垢，此外，也有人在布袋裡加入各種草藥或具有清潔作用的粉末。

北齋筆下，澡堂裡的女人們無不勤快刷洗身體，還有用剃刀刮臉的尼姑。北齋感興

116

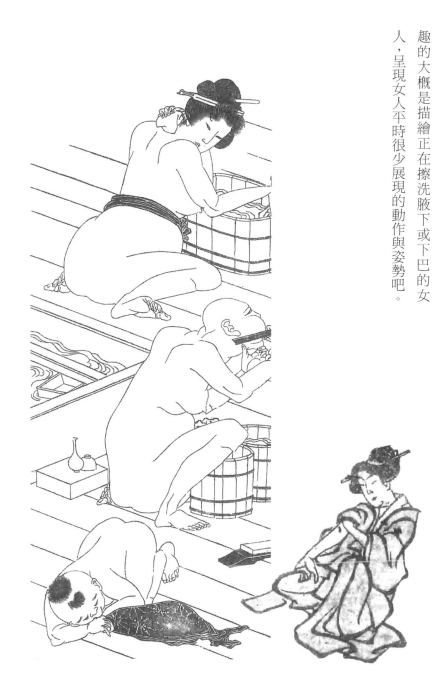

趣的大概是描繪正在擦洗腋下或下巴的女

人，呈現女人平時很少展現的動作與姿勢吧。

眩
くらま

雑技
す

◆ 北齋的紙上魔術

《北齋漫畫》中描繪了種種有趣的特技雜耍和魔術表演。有從嘴裡吐出蜂群或甚至馬匹的，有吞刀劍的，有只是坐著不動頭上就噴火的，有把臉鑽進煙裡忽然變得巨大的，有搓揉雙掌就搓出波浪、濺出水花的，有出紙張變成白鷺鷥飛走的，有袖子裡不斷跑出小人跳舞的。有分身術。有菜刀切進手臂一半的男人。有大力士也有特技表演。五花八門的技藝與演出，令人好想在場一探究竟。

也難怪北齋會將他們畫下來了。

北齋自己也喜歡用誇張的表演方式作畫。他會倒著畫，橫著畫，用指尖畫，有時還拿雞蛋或酒研充當畫筆。

他也曾在音羽的護國寺內召集人群，在

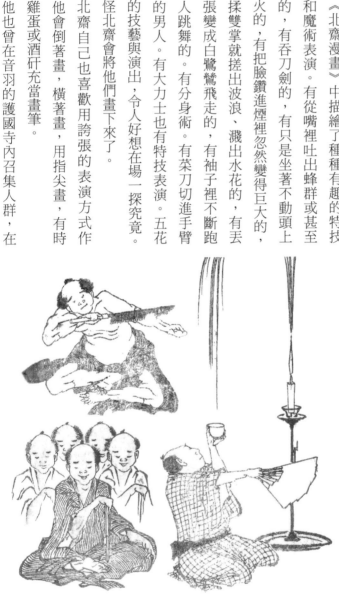

一張相當於六十坪大的紙張上畫下巨大達摩像。先在四斗酒樽內倒滿墨汁，拿掃把當毛筆，在紙上跑來跑去。完成後，請圍觀者到寺院本堂上俯瞰畫紙，眾人這才看出北齋畫的是達摩。

他在本所的合羽干場也以同樣的方式畫馬，在兩國回向院畫的則是布袋。畫下碩大的布袋後，再在米粒上畫了兩隻麻雀，又讓在場圍觀的人驚嘆不已。

有人說用這種表演形式作畫是為了宣傳。不過，北齋本來就喜歡做出人意料的事，只要看他的作品就能明白。彷彿能從作品裡聽見北齋得意洋洋喊著「如何？」的聲音。

《北齋漫畫》裡就收錄了許多這樣的作品。

無論特技雜耍或魔術，表演者的動作都非常有趣。不過北齋想在紙上呈現的，肯定

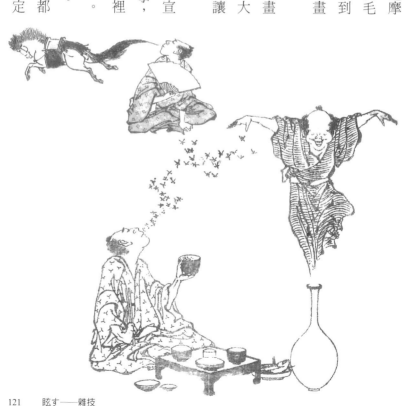

是比表演本身更能爲觀賞者帶來驚訝、陶醉及歡笑的演出。

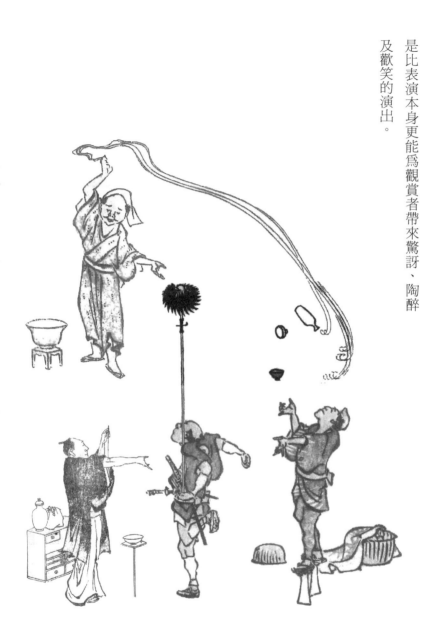

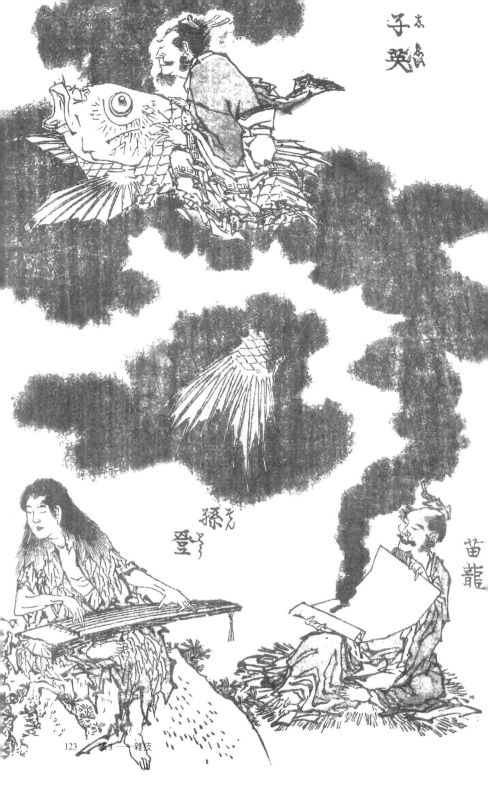

子英

孫登

苗龍

◆ 將軍也驚奇？

北齋的名聲還傳進當時將軍耳中。據說德川家齊在獵鷹途中，召北齋前往淺草傳法院，命他當場作畫。

北齋毫不畏懼，先畫了花鳥山水，博得眾人讚嘆。出人意料的是，接下來他在一條拼接成長條的畫紙上，用刷子拉出一道藍色線條，再從帶來的籠子裡放出雞隻，讓雞腳踩朱色顏料，再往紙上一放。雞隻在紙上亂跑，留下紅色的爪印。北齋表示這幅畫畫的是立田川的風景，然後才退下。原來藍色的線條就是立田川，朱紅的雞爪印則是楓葉。

這完全是現代藝術了吧。既像變魔術，又像開玩笑，一定連將軍也嚇了一跳。不、雖然不知這段軼事是否為真，但確實很像北

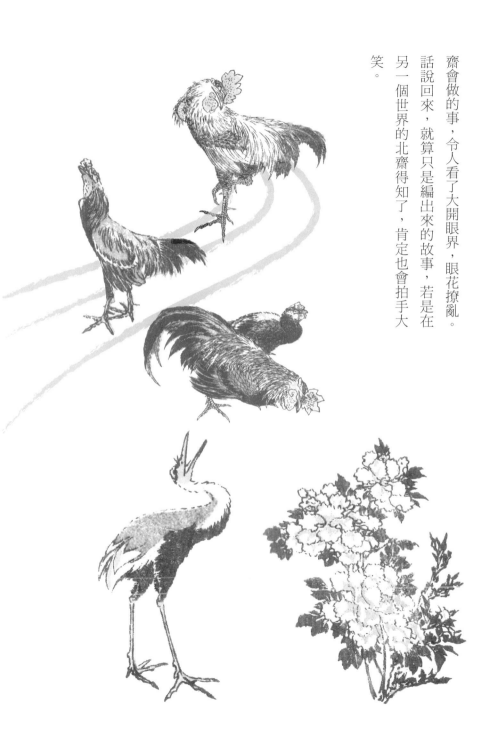

齋會做的事，令人看了大開眼界，眼花撩亂。

話說回來，就算只是編出來的故事，若是在

另一個世界的北齋得知了，肯定也會拍手大

笑。

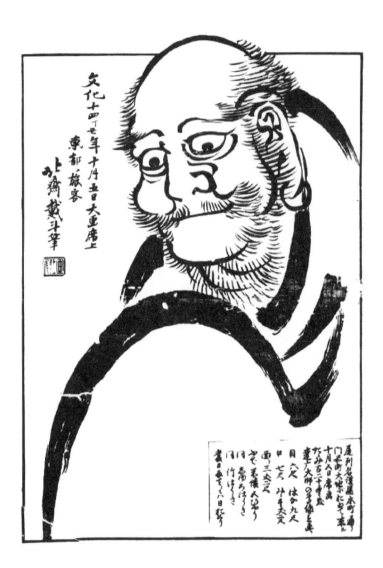

化 <ruby>化<rt>ばか</rt></ruby><ruby>す<rt>す</rt></ruby>

妖異

◆妖怪流行的時代

江戶時代非常流行妖怪。在充滿愚昧無知與滑稽內容的黃皮書（譯註：當時流行的一種插畫故事書）中，怪物成了逗人發噱的喜劇角色，廣受民眾歡迎（Adam Kabat，《暢談江戶滑稽妖怪》，講談社，二〇〇三年）。石佛會講話或朽木會在夜晚發光等各式傳聞流傳於大街小巷，人們爭相前往傳聞中的地點觀光，和今日「靈異景點」有異曲同工之妙。連賣藝雜耍團裡的「鬼娘」角色也大受歡迎。

黃皮書的時代在文化三（一八〇六）年告終，從此進入合卷等長篇小說的時代，心懷怨念現身報復的幽魂復仇故事大為風行。

文政八（一八二五）年，歌舞伎推出《東海道四谷怪談》戲碼，票房大好，鶴屋南北怪

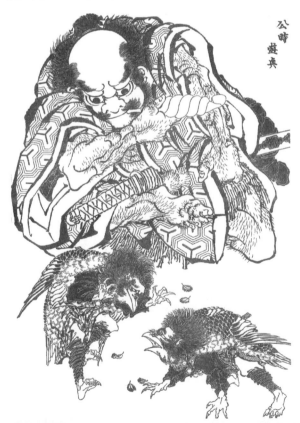

公時遊興

128

談陸續搬上舞台。民眾開始對化身戲劇角色的妖怪如數家珍，害怕故事中出現的怨靈，但這同時也是妖怪和怨靈成爲娛樂產業之一環，受到民眾消費的時代。

各地寺社神佛前往兩國、淺草等地出巡遶境時，往往吸引大量參拜者，在佛寺神社外的特技雜耍團隨之生意興隆。這樣的場合中交雜著民眾對奇人異事的好奇、對宗教神佛的虔敬與出遊玩樂的雀躍。不安與享樂的情緒在心中相互矛盾又彼此刺激。不但加深了眾人遊樂的興致，更提高了對鬼怪謠言的興趣。北齋就活在這樣的時代當下，爲畫本繪製許多恐怖妖怪的插畫。除了《北齋漫畫》裡有不少妖怪登場外，北齋也以錦繪創作描繪妖異怪談的系列作品《百物語》。恐懼、驚奇和歡笑都是強烈的情緒表現，在描繪妖怪的時候，北齋感受到的或許就是這樣的魅力。

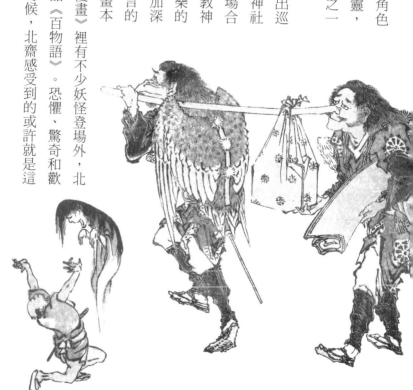

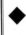

◆ 愚昧與畏懼

《北齋漫畫》中描繪的妖異怪物們熱鬧
又喧嚷。

天狗用長長的鼻子表演特技。眼鏡行店
員推薦三眼怪有三個鏡片的眼鏡。烏天狗為
了打發時間和坂田金時比賽相撲……不、那
架勢應該說是鬥雞了。河童掉進用屁股蛋當
誘餌的陷阱。長頸妖怪「轆轤首」嘴上叼著
菸管，伸長的脖子卻被拿來掛衣服，不知為
何從那裡面伸出另一隻手來扶菸管，牽強地
弭平了長脖子造成的不方便，也愚蠢得好笑。

不過，這或許就是妖怪的特權吧。

在北齋的作品中，妖怪們只能在愚昧與
搞笑中找到容身之處了。

當然，其中也有令人毛骨悚然的畫。最

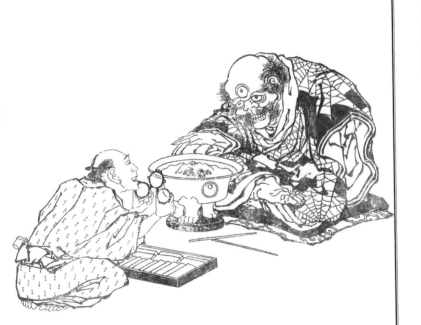

可怕的莫過於《船鬼》（一三二頁）。畫面中描繪的是令人聯想起黑髮的黑色驚濤駭浪，遠方如水花般浮現淡淡幽魂。在北齋之前，應該從未有人以如此抽象的手法畫出帶來不安與恐懼的妖怪圖吧。觀者在這幅畫中感受到的，是闇夜中大海的可怕。除了以滑稽詼諧的手法描繪成爲喜劇角色的妖魔鬼怪外，北齋也會像這樣用近乎抽象的表現，喚起人心深處的畏懼感。笑鬧和恐懼都是人心純粹的動向，當心情被挑動時，畫也生動起來。

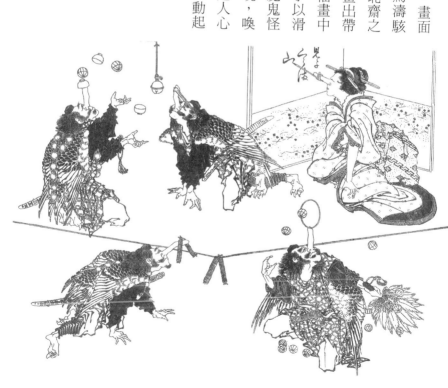

般
鬼

描 <ruby>描<rt>えが</rt></ruby><ruby>く<rt>く</rt></ruby>

描
繪

◆ 躍然紙外的畫中物

《北齋漫畫》裡出現的「畫畫的人」，應該不只是普通的畫師或把繪畫當嗜好的人。舉例來說，一個對著攤開的紙拿起筆的男人，面前有一匹馬奔馳而過。應該是他畫的馬從紙上跳出來了吧。一個把手放在臂凳上，用另一隻手單手在半空中畫出一條龍的人會是繪師嗎？他到底畫在什麼上面呢？那條龍是畫出來的，還是實際存在的？一個腳下有隻鴨子，外貌看似中國文人的男人，正在梅樹枝頭上畫花。這些或許都是和傳說故事有關的場景，但另一方面，「賦予畫中人事物生命」似乎也是北齋的夢想。

還有一幅描繪雪舟（譯註：活躍於日本室町時代的水墨畫家，也是一名禪僧）被反手綁在樹上的畫。關

於雪舟，一個眾所周知的傳說是，和尚來查看被綁在本堂柱子上的雪舟狀況時，想把雪舟腳邊的老鼠趕跑，才發現那是雪舟用落在地上的淚水畫的老鼠。北齋擴大解釋了這個傳說故事，讓雪舟畫出的老鼠活起來陪他玩耍。

北齋將傳授略畫方式的《略畫早指南》第二集（文化十一年）自序，寫成了一篇媲美街頭賣藥商人口中精彩靈異怪談的〈天狗堂熱鐵〉。他在其中介紹了一種名為「濃志古志山的山水畫天狗熱愛火入道妖的傲慢心所傳授的不可思議畫法」的畫法，宣稱作者拜火間蟲入道妖為師，花了數百年時間才學會這種技法（譯註：濃志古志是日文平假名「のしこし」的漢字，火間蟲則可寫成片假名的「ヘマムシ」，將這些假名的線條組合起來，會成為男性器官或人臉的塗鴉畫，山水兩字的線條組合起來則

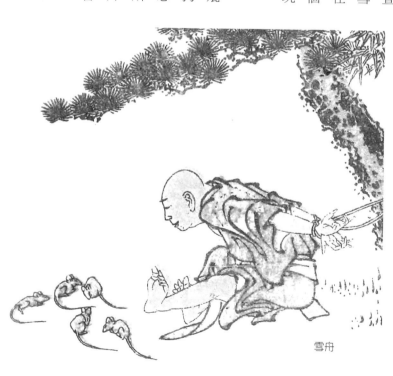

雪舟

像天狗的側面）。又說自己畫的人物、動物、蟲魚鳥獸都會脫離紙面飛上半空，書店的人得知之後無論如何都想將這些畫集結成書，難以拒絕的作者只好照著畫。只是被一個叫小泉的妙手雕刻家用雕刻刀割斷了畫的筋骨，所以這些圖案才沒有飛起云云。

「濃志古志山」、「山水天狗」和「火間入道」都是《略畫早指南》中介紹的文字畫。北齋曾以筆名「可候」出版戲謔作品，《略畫早指南》的內容大概又是他開的一個玩笑吧。不過，總覺得在這些戲謔的玩笑中，也能感受到北齋真正的夢想。

像天狗的側面

136

◆一點一線皆生動

七十五歲的北齋在《富嶽百景》第一冊（天保五年）跋文中斷言自己七十歲前畫的東西皆不足取，並說直到七十三歲後才多少能理解動物蟲魚的骨骼和草木的生長。最後宣稱接下來到九十歲前，他要將這份理解淬鍊至巔峰，希冀百歲之後畫技達到神妙境界，等活到一百二十歲時，就連一點一線都如有生命般靈動。

不依賴戲劇性或動作姿勢，甚至不依賴構圖與描繪出的物體形狀，只是一個點、一條線都蘊含動態，這就是北齋心目中畫技的頂點。想必到了這個境界後，無論畫什麼都將活靈活現，栩栩如生。曾有人用「枯竭」評論北齋晚年的作品，或許是因為北齋為了

138

追求內在的靈動而減少描繪表面上的動作與形式也說不定。那非但不是「枯竭」，反而是為了挑戰更艱難的領域。

北齋的宣言並非空口白話，說自己七十歲前作品無可取之處，恐怕也是他的肺腑之言。七十六歲時，他曾在給他人的信中寫到自己希望能畫得更上一層樓，追求更高的境界是生命中唯一期待。八十歲那年某天，北齋的女兒阿榮看到他雙手抱胸，流著眼淚說「自己連一隻貓都畫不好」。無論是可愛的貓還是可怕的貓，對當時的北齋來說，畫任何姿態的貓應該都難不倒他才對。但那卻不是北齋心目中的貓。或許北齋真的將自己的夢想，寄託在《北齋漫畫》〈畫畫的人〉篇章裡的那些人身上。

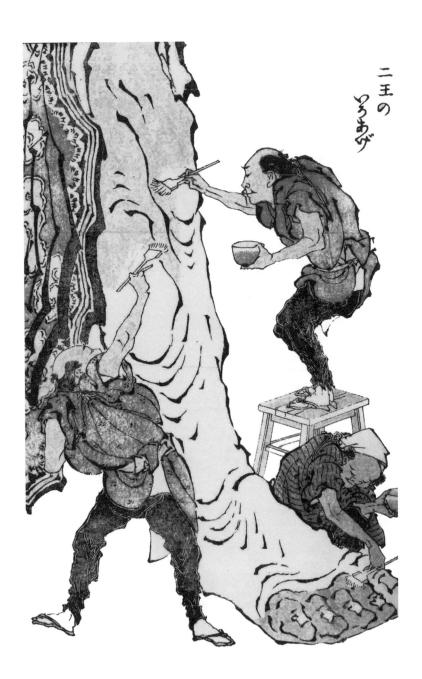
二王の
いろあげ

遊
あそ
ぶ

遊戯

◆ 對長壽的盼望與稚嫩童心

孩子們的玩耍不爲任何目的，只是沉浸在遊玩這件事中，專心地玩耍。這其實就是認真。對北齋來說，玩耍與認真之間或許也沒有界線。

北齋在八十八歲時出版的《畫本彩色通》序文中表示「這是一本爲喜好繪畫的兒童出版的書」。然而，明明是給兒童看的書，他卻又在自跋中提到希望可以不斷推出續集，好讓自己能將長年累積的繪畫技藝如數傳授給讀者。不只如此，北齋還說自己百歲之後想「一心只求此道之改革」。這絕對不是寫給兒童看的話吧。他也曾說「踏入百歲之齡，終成獨立心志」（《北齋新雛形》），意思是得活到一百歲才好不容易能實踐初心。或

許在北齋眼中，所有畫畫的人都形同「喜好繪畫的兒童」吧。在那個當下仍無法實踐初心的北齋，其實才是擁有一片童心的人。同時，一輩子不忘祈求長命百歲的北齋，真正尋求的也許是足夠的時間，好讓他能一再挑戰嶄新畫技，因為他總持續不斷地在追求成長。

供遊
どもあそび

◆ 笑口常開福自來

住在名古屋，推測應該是畫《北齋漫畫》

第一冊時，每次出版社派跑腿的少年到北齋住處時，北齋總會從散亂的房間裡隨意拾起一張紙，用圓規或指尖蘸取墨汁顏料等，表演畫畫給少年看，還會把成品送給少年當禮物。如此一來，少年當然每次都很期待去北齋家跑腿。

或許有人認為表演畫畫的目的是為了攬客、招待或宣傳。然而，對北齋而言，畫畫給別人看，讓看的人大吃一驚這種事，感覺就像和對方一起玩耍。和畫滑稽的畫或在畫面上暗藏謎團一樣，畫畫變成畫者與觀者之間的遊戲。

舉例而言，北齋畫的七福神就是如此。

在北齋筆下，惠比壽神釣起一隻身體鼓脹的大河豚，嚇得整個人往後跌。布袋神在圓滾滾的肚子上畫人臉，逗得孩子哈哈大笑。大黑神掀起蓋在狀似人體白蘿蔔雙腿間的女人衣物，不但老鼠在一旁喜孜孜地觀看，連長長頭上包著頭巾的壽老人都忍不住回頭看。

一邊畫著這些畫時，北齋一定暗自想像看到的人被逗笑的模樣，自己也揚起了嘴角。這幅畫題名為《笑口常開福自來》，人一笑就會招福。北齋也主持名為「葛飾連」的川柳會，他真的非常喜歡帶給別人歡笑。用畫技表達出這樣的心情，也是一種玩心的呈現。

即使如此，北齋的畫依然能夠打動人心。對北齋而言，創作這些畫和追求繪畫之道或許是兩回事。

因此，他一方面表明自己追求提升境界

的繪畫之道，一方面持續創作這類滑稽詼諧
的畫。晚年著有《觀月虎圖》等作品，這類
畫題本著重描繪神祕飄渺氛圍，在到了北齋
筆下，卻散發出一股詼諧感。這樣的反差營
造出複雜的情趣，以溫柔包覆的方式打動觀
者的心。北齋將認真與玩心合而為一，在他
的畫中，老虎只是凝視著月亮，與月嬉戲。
一如與畫嬉戲的北齋。

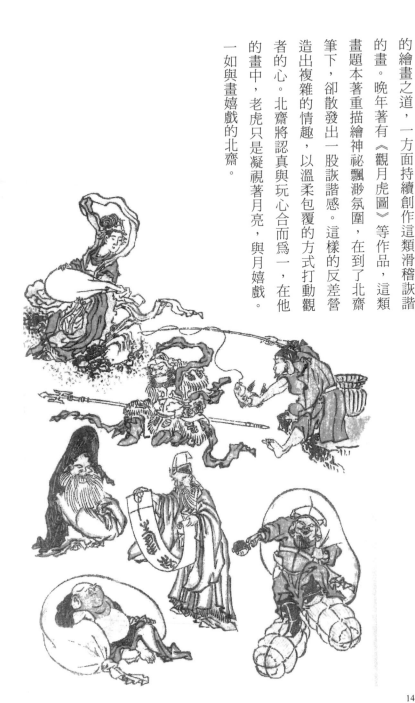

縦

横

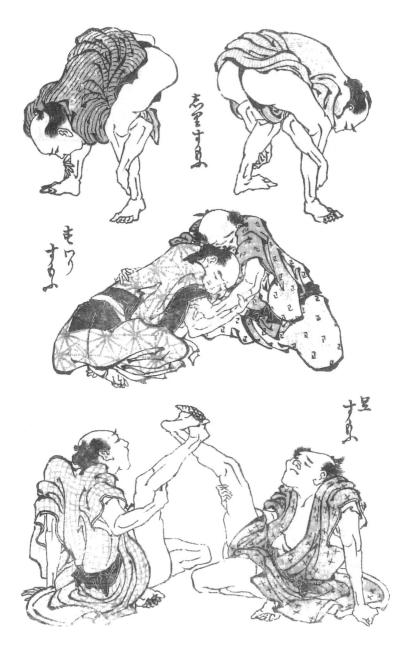

翔 <ruby>と<rt>と</rt></ruby>

<ruby>ふ<rt>ふ</rt></ruby>　翶翔

◆ 蚯蚓與鰻魚飛上天

蚯蚓朝天盤旋攀升，連一旁的男人都遭波及，跌了個倒栽蔥，行李也被颳到半空中。

北齋用蚯蚓取代昇天青龍，營造出一股不合常識的滑稽感，引人發噱。

彷彿鰻魚也以升天為目標似的，另有一幅《鰻魚登天》圖（一五五頁）。從畫面上輕易就能想像抱住巨大鰻魚的人如何抓不住滑溜魚身，忍不住覺得好笑。光是「鰻魚登天」這個詞彙就能觸動笑穴，笑聲果然常從詼諧滑稽的場景裡誕生。

不過仔細想想，蚯蚓難道真的不能飛天嗎？要是鰻魚真能登天，說不定會像鯉魚躍上瀑布登龍門，真的化身為龍一樣，鰻魚也會變身成另一種動物？

蛇

鰤い天上

北齋還有一幅描述從菸草盆（譯註：江戶時代盛行吸菸，菸草盆是用來收納吸菸必備器具如點火器、菸灰筒、菸管等物的容器）裡菸灰筒中飛出巨龍的畫。這大概是拿諺語「菸灰筒裡跑出蛇」來改編成畫，用大蛇（龍）取代原本的蛇吧。這句諺語的本意是指「不可能發生的事」，北齋的畫可說比原本的諺語更加無厘頭。菸灰筒即是抽菸時用來放菸灰渣的器具，從這麼無趣的東西裡突然出現巨龍，畫面中，巨龍傻氣的表情與一旁人們恐懼狼狽的模樣形成對比，這就是北齋想描繪的滑稽感吧。

不過，一連串看下來，還是能在那些愚蠢詼諧的畫背後看出北齋的思想。儘管同樣屬於《北齋漫畫》的內容，北齋不只幾近執著地描繪了鄙俗日常的生活樣貌，也畫下了偉人英雄與神佛。在同一本《北齋漫畫》中，

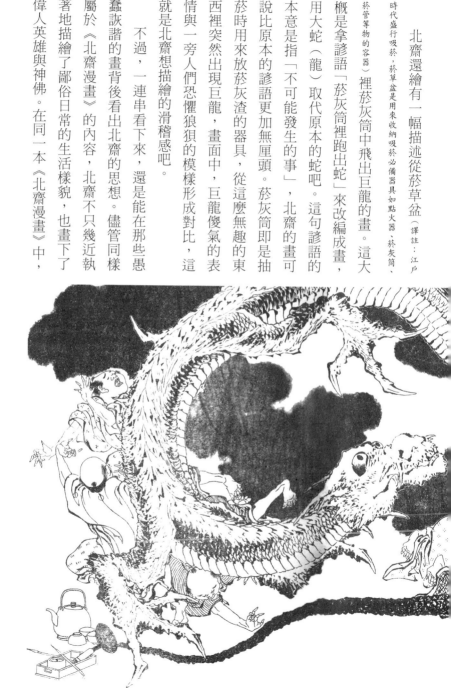

既有普通的岩石河川等平凡風景與細膩描繪的動植物，也有名勝古蹟、珍禽異獸和神話中的存在。這就是《北齋漫畫》的精神。北齋用那雙一視同仁的雙眼看遍世間萬物，打著「繪圖範本」的名目展現一己之哲學。當然，其中或許也有受到博物畫影響的地方，但最重要的是，擁有這雙眼睛的北齋必然會創造出這樣的世界觀。

◆ 獅子在半空中嬉舞

北齋七十六歲時寫的信中提到「希望自己百歲時能躋身畫工行列」。他說的並非躋身知名畫家行列，而是畫工。顧名思義，畫工就是畫圖的工匠，是比畫師地位更低的職業。但他說這種話絕非出於謙遜，反而展現出對畫工這份職業的尊重。由此也可看出北齋追求的畫技理想有多麼崇高。無關世間評價，他只希望自己能畫出如有生命一般靈活生動的事物，毋庸置疑，北齋想畫出的正是對其他生命的感應。按照北齋的預估，要達到此一境界需要漫長年月的累積，必須活到百歲才得以實現。

北齋晚年的某一段時期，每天早上都要畫獅子或獅子舞，以此為日課。他曾說這麼

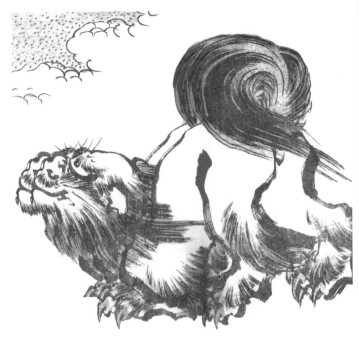

做是為了驅魔，當時的部分畫作也集結為《日新除魔帖》流傳後世。北齋描繪的獅子舞活靈活現，除魔氣魄躍然紙上，獅子的舞姿宛如嬉戲般生動。

在能樂的劇目《石橋》中，通往文殊菩薩所在淨土的橋上有獅子舞動。橋上已非人間，獅子舞是在與彼岸的邊界上調和身心之舞。獅子乃文殊菩薩坐騎，獅子舞有帶來菩薩功德之意。破魔之後，新生命的舞台就此誕生。北齋每天早上描繪的就是這樣的獅子英姿。

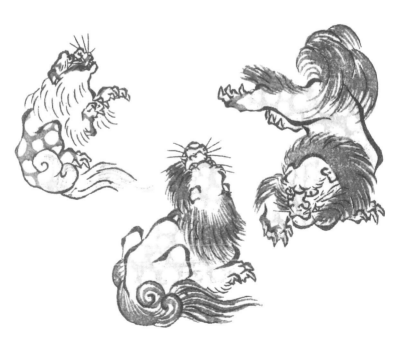

希冀擁有更多時間精進畫技的北齋長年信仰北斗七星之神，祈求神明賜他長命百歲。

北斗七星司掌的正是時間與人的命運。

《北齋漫畫》第十冊扉頁上畫的魁星，乘在魚虎身上馳騁海面。魁星指的是北斗七星的第一星，有時也指從第一星到第四星連結成的北斗柄杓汲水的部分，神格化後名為魁星。「魁」這個字以「鬼」與「斗」組成，魁星的姿態正好是一個左手持一升斗的惡鬼模樣。一般認為魁星是司掌文章之神，所以右手還拿著筆，為的是記下科舉及第者的名字。魚虎是想像中的魚類，傳說魚虎能帶來好兆頭。描繪魁星時，乘在魚虎身上的姿態

已成為一種定型。

魁星往往被視同為文昌帝君。坐鎮於《北齋漫畫》第十二冊扉頁上的正是文昌帝君，這是以北斗七星中的六星神格化後形成的神祇。文昌帝君也是掌管文筆學問之神，深受參加科舉考試的應考生信仰。

無論魁星或文昌帝君，其「學問之神」的形象在日本並未深入人心，只以北斗七星的化身受到信仰。北齋信仰北斗，會將這些神明畫在扉頁上也理所當然。

北齋八十四歲那年畫了肉筆畫《文昌星圖》。畫面中，襯著天上的月亮，飛翔的北斗之神英姿煥發，非常帥氣。這裡的北斗之神樣貌雖是魁星的外表，從上空描繪出六星來看，畫的自然是文昌帝君。在《北齋漫畫》裡或騎乘魚虎，或端坐椅上的北斗之神，到

了這幅畫中已飛升在天。總覺得這幅畫中北斗之神的臉也很像是北齋的自畫像。

八十五歲時，北齋畫了《鍾馗騎獅圖》，畫中描繪的鍾馗看似飛翔於天際。獅子與鍾馗同樣有驅魔之功，沒有比這兩者更強的組合，堪稱無敵。

北齋九十歲辭世，那年畫了《富士越龍圖》。富士山與龍的組合，過去也曾出現在《富嶽百景》裡的《登龍之不二》中。當時畫的是仰望富士山，正要騰空飛升的龍。到了《富士越龍圖》中，龍已遠遠飛到比富士山更高的地方，眼看就要飛離壯闊的畫面，夾雜著幾許這樣的落寞，實在是美不勝收的一幅畫。

晚年描繪的這些飛翔者的畫，透露出北齋自身不斷追求更高境界的心願。據說北齋

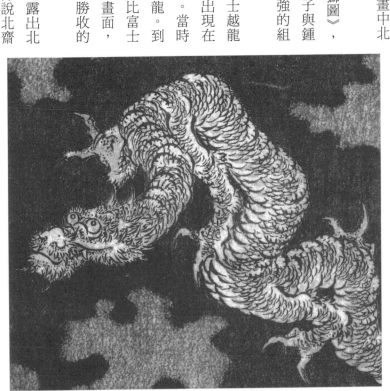

過世時曾脫口而出「要是能再多活十年……」後立刻改口道「只要再給我五年，就能成爲真正的畫工」，說完才辭世。想來，他在過世前已找到自己下一個目標。直到人生最後一刻，北齋都不斷地朝更高的地方翱翔。

與此同時，他的遺言又非常灑脫。

「化爲一縷魂魄，前往夏天的原野散心。」

離世對北齋而言，就像只是去一趟原野散散心的小旅行。一生追求飛往更高境界的北齋，同時也很享受輕鬆自在水平飛行的樂趣。喜歡帶著輕便行囊行旅各地的北齋，喜歡帶給人們驚奇的北齋，喜歡與人們一同歡笑的北齋，用一視同仁的目光看遍世間萬物的北齋。從他的辭世之句中，看到的果然是《北齋漫畫》裡的那個北齋。

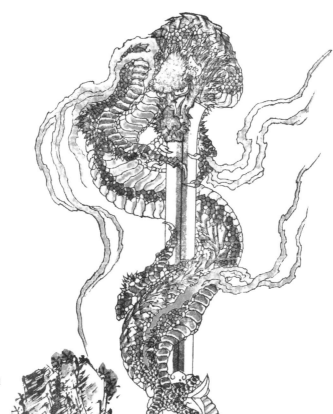

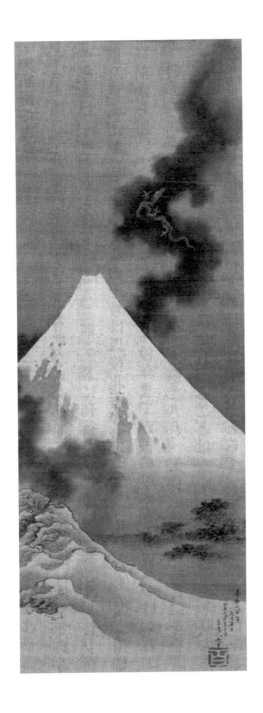

對談

令人驚奇的《北齋漫畫》

小林忠 vs. 藤久

日本主義始於北齋

藤：我查了關於印象派的事，發現竇加（Edgar Degas，法國印象派畫家、雕塑家）對北齋特別讚賞。他曾說過「北齋不只是多如過江之鯽的浮世繪畫師之一」，他是島、是大陸，也是世界本身」。有趣的是，印象派中只有竇加站在新古典主義的角度學習線畫。他受過的素描訓練教他「無止境地以線條描繪」，這樣的竇加給予北齋筆下的線條高度評價，進而留下上述那段話。包括舞者在內，竇加大量模仿北齋。竇加的例子雖然比較特別，但莫內（Claude Monet，印象派畫家，也是創始人之一）及馬內（Édouard Manet，印象派之父）等印象派畫家都曾表示過對北齋的驚嘆。

然而，日本人卻不太提及這件事。熱愛印象派的日本人很多，但很少人知道印象派受到北齋多大的影響。這讓我覺得滿可惜的。印象派畫家向來勤於學習，可以說是個勤學的年輕人集團。正因他們是一群如此優秀的人，所以看得出北齋的厲害。我認為日本主義（譯註：這裡的日本主義指的是十九世紀中葉歐洲掀起的一股崇拜日本藝術的風潮）的風潮就是這麼掀起的。

小林：果然是很有藤先生風格的見解呢。在日本，第一個正式展開日

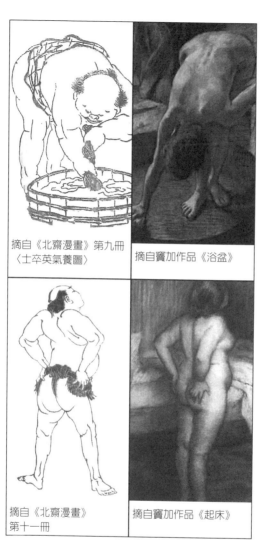

摘自《北齋漫畫》第九冊
〈士卒英氣養圖〉

摘自竇加作品《浴盆》

摘自《北齋漫畫》
第十一冊

摘自竇加作品《起床》

小林太市郎著作集 2 東洋と西洋篇 I

北斎とドガ
欧洲絵画に於ける日本影響の端緒
ポセイドーンとスサノオノミコト
マラルメの詩論
解説＝池上忠治　辻惟雄

淡交社

小林太市郎著作集 2《北
齋 與 竇 加 》（淡 交 社，
一九七四年）

本主義相關研究的是小林太市郎。這位曾擔任大阪市立美術館職員，後來成爲神戶大學教授的大師，於昭和二十一年出版了一本名爲《北齋與寶加》的書。除了您剛才提到的舞者之外，他也提到寶加在《費爾南德馬戲團的拉拉小姐》這幅畫中，以靠近天花板的壓迫視角由下往上描繪了馬戲團的空中飛人，包括這種視角的運用在內，寶加受到北齋許多影響，也指出寶加對北齋研究得很深入。看來，藤先生的見解和太市郎大師同等級喔。

（笑）。

藤：沒有啦（笑）。說到描繪線條，達文西畫的線畫經常被稱讚厲害，小林老師您也常將北齋與達文西相提並論不是嗎。日本人實在應該多了解一下線畫的厲害之處才好。不知道北齋描繪的線條有多高明實在太可惜了。日本主義在歐洲風行五十年，從新藝術運動到裝飾派藝術，創造了一大潮流，而這潮流的開端就是北齋，說起來豈不是很棒的一件事嗎？

技巧高明的畫家描繪起線條都很出色喔。這就是《北齋漫畫》怎麼也看不膩的原因。我這樣說或許很奇怪，但我們不是常說「有那個意思」嗎？像有人看《蒙娜麗莎》的畫像時，會覺得她「好像有那個意思」。我認爲這個「意思」就來自畫家的「意圖」。在《北齋漫畫》中，我也能感受到

把森羅萬象的圖像存進體內

小林：一般人往往認為，畫家在作畫時都是實際看著東西寫生。其實，江戶時代以前的畫家，幾乎都是畫出腦中的圖像。這就是所謂的「胸中有丘壑」，山水畫裡的丘陵山溝都是儲存在腦中的圖像。當然，在存入之前必須先仔細觀察。他們當然也會寫生，一旦正式開始描繪作品時，並不會一一對著景色或人物、動物，而是在那之前就把看到的東西儲存在腦中，等到要畫的時候再拿出來用。

就這層意義來說，光從《北齋漫畫》就能看出北齋腦中儲存的圖像之多，其精確程度更是令人嘆為觀止。明明使用的顏色只有茶褐色、灰色和墨黑，光是這樣就能描繪出森羅萬象。第十二冊的印刷底版由天才雕刻師

這種「意圖」。北齋常說自己小地方絕不偷工減料，其實任何作品最有意思的地方就在細節。我自己是影像創作者，在製作作品時也經常強調細節。《北齋漫畫》在細節的展現上真的非常厲害，怎麼看都看不膩。真贗寶加看得出北齋的厲害，讓人很開心呢。

江川留吉親手鐫刻，更是連一點彩色顏料都沒有使用。因為雕刻技術實在太精湛，光用墨色去印就夠了。

北齋描繪的森羅萬象都是從他體內取出來的。各種人物姿態、草花動物，甚至是昆蟲的腳，這些畫面、圖像早已儲存在他腦中，待要畫時再行取出。《北齋漫畫》第一冊中畫有四季花卉，但是第一冊的作畫時期，一般推測是北齋住在名古屋的一個月期間，既然如此，就不可能在這段時間中以寫生方式畫遍一年四季的花卉。因為正在旅行，手邊應該也沒有寫生畫冊等資料。由此可知，包括各種蟲魚鳥獸及中國傳說人物的圖像，早就儲存在北齋腦中。他在《北齋漫畫》第一冊中畫了伍子胥、陶淵明和諸葛孔明等人物畫像，卻並未標注人名，再版時才加上。這大概是因為，對北齋而言「應該一看就知道畫的是誰」吧。只是後來被出版社說「老師，讀者抱怨搞不清楚畫的是誰」只好加上人名（笑）。

「漫畫」兩字是北齋自創的詞彙。後來也使用過「隨筆」，意思指的都是隨心所欲，想畫什麼就畫什麼。《北齋漫畫》共出版十五冊，細數內容，總共收錄了三千數百種不同場景。其中包括幻想中的動物、結構精密的建築，也有充滿幽默趣味的景象。這些都是北齋從胸中丘壑取出的圖像，

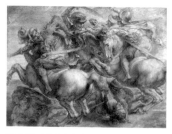

摘自達文西《安吉亞里戰役》
對戰鬥中戰士強健的肌肉與馬腿肌
理的描寫獲得高度評價。

想想這有多麼不容易，他真的是非常不得了的人。

小林：因為他對肌肉的描繪很精確吧。能將這麼精細的圖像儲存在腦中，實在是非常厲害。內人是一名針灸師，她說看到北齋的畫時很驚訝，因為他把肌肉隆起的模樣畫得很到位。針灸師對肌肉可是鑽研得很透徹

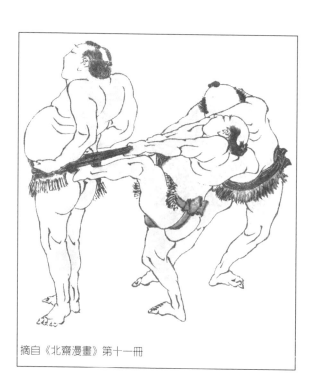

摘自《北齋漫畫》第十一冊

喔，從她的發言就能知道北齋這方面有多高明。就算自己有習武經驗，那些畫也不可能是當場寫生，然而無論槍術、劍術、柔術、弓術還是相撲，北齋全都畫得出色道地。真是不可思議的人。

藤：聽說達文西畫人物時，會先畫好裸體肌肉再把衣服畫上去，他也曾說過，如果不搞清楚素描的母體長什麼樣就畫不出好畫。米蘭那幅《最後的晚餐》壁畫上，除了耶穌基督外還畫了十二門徒，為了畫好這些人，達文西帶著弟子沙萊在街上四處觀察，素描各種人物的表情。因為不這麼做的話，很容易把每個人都畫成自己喜歡的長相，為了避免這點，達文西才會先盡可能大量素描。聽說他畫的速度非常快。我想，北齋創作時的《最後的晚餐》中，每個人的姿態動作看起來都不一樣。我想，北齋創作時的感覺一定和這很接近。

難以捉摸的北齋

藤：有件事一直想請教小林老師，我讀過各種關於北齋的書，還是很難從中揣摩北齋是個什麼樣的人。即使跟日本人說「我們應該更喜歡北齋

170

一點」，如果不知道他是個什麼樣的人，好像也很難去喜歡他？

小林：我覺得他就是個難以捉摸的人啊。明治之後，飯島虛心寫了《葛飾北齋傳》，下卷一開頭就針對「北齋到底喝不喝酒」這件事花了十幾頁篇幅。最後結論是，他應該有喝過，只是晚年不喝了。光是要做出這個結論就得花上十幾頁去闡述。飯島虛心明明採訪過不少熟悉北齋生前事蹟的人，卻連他到底喝不喝酒這件事都難以下定論。可見北齋這個人有多麼難以捉摸。我想，他一定是擁有各種不同樣貌的人。

藤：在《隅田川兩岸一覽》等作品中可見到北齋畫了不少吉原遊郭的畫，包括在吉原遊樂或喝酒的場景等等。所以我想他應該是會喝吧，只是晚年不喝了而已。雖然很多人都說他不喝酒、不浪費，身上又沒什麼錢，每次我聽了只會想「真的嗎？」（笑）。

小林：一生創作了這麼多畫，應該有一定的收入才對，為什麼還住那種破爛房子，這點也是令人想不通。

藤：這點也很有趣呢。

藤：北齋什麼都畫，他的作品幾乎可以說是江戶百科事典了。不只如此，他還常在畫作中暗藏詼諧笑料。不過，最厲害的莫過於他對肉體的描

《葛飾北齋傳》扉頁畫　三浦八右衛門

繪與呈現，很少看到能將骨骼肌理畫得這麼好的人。

小林：他畫的老人三浦八右衛門就是自畫像，應該相當接近北齋本人的形象。不拘小節、愛開玩笑，但很討厭江戶人的輕薄。他說自己是老百姓三浦八右衛門，又自稱葛飾。我這樣說或許會激怒現在住在葛飾區的人，其實當時葛飾是個輕蔑的稱呼，北齋卻拿來自稱，

意思是說自己不過是住在河川另一邊的鄉下人，別把他和住在城下神田一帶的江戶人相提並論。從這裡就能看出北齋性格上有點彆扭的一面。不過，換個角度看，在北齋的弟子眼中，他又是個了不起的老師。《葛飾北齋傳》的扉頁畫就是弟子畫的，把他畫得體面又氣派。

說到底，北齋的真面目就是難以捉摸。《北齋漫畫》裡也有盲人摸象的畫，或許就像那樣吧。北齋的存在就像大象一樣巨大，無法一概而論。

藤：北齋用俵屋宗理的畫號畫的美人圖大受歡迎，人稱「宗理美人」，

172

宗理的美人圖

他卻滿不在乎地捨棄這個名字。就像小林老師寫過的，從他另一個畫號「不染居」也能看出這種性格。不染上任何色彩也無所謂，說得更清楚一點，他就是毫不在意別人對他做出的任何評價。

小林：「居」通常是用來當作居所的稱號，但我對「不染居」的居有另一個看法。我認為北齋的意思是「自己不會定居在某一種色彩下」。他討厭停滯，「不染居」這個稱號就像在宣言自己會不斷成長變化。所以他才不斷改名，不斷搬家。據說北齋一生搬過九十三次家。他的畫風當然也是一直改變。所以，你說必須讓想多親近北齋的人了解他是個什麼樣的人，這點我雖然認同，但要讓人了解他是個什麼樣的人，實在很不容易。

藤：或許因為我不是學者，有時能站在完全不同的角度看。比方說《神奈川沖浪裏》描繪的是以快門五千分之一速度才能看見的瞬間，所以常有人說北齋擁有攝影鏡頭般的雙眼，因為擁有這樣的眼睛才能看見那些細節。也正因如此，他才常對弟子們說「小地方不能偷工減料」吧。我總覺得，北齋是非常適合做影像工作的人。

北齋的生平也是，他一生搬家九十三次，其中七十歲到九十歲的晚年期間就搬了三十次左右。還有，他曾取畫號爲「畫狂人」、「畫狂老人卍」，這些事蹟最令人激賞的地方，在於他真的很捨得拋棄，這種作風就像在說「評價於我如浮雲，我本狂人，少管我那麼多」。真的很厲害，對一切毫不戀棧啊。

我也很喜歡他對弟子們說「那邊有錢，拿去用吧」的軼事。讓我想起慕夏（Alfons Mucha）也是這樣。他的海報藝術在巴黎大賣，卻常把錢丟在桌子上，一群印象派的畫家就拿那些錢去玩。他總是說「那邊有錢」，隨便大家拿去用。尤其高更（Paul Gauguin）更是幾乎住進了慕夏家。慕夏這種大氣的地方和北齋有共通之處呢。以前我曾寫過關於慕夏的文章，說他是「巴黎紳士」。他就是時尚品味很好，北齋也是一樣，有江戶人時髦的一面。不特別拘泥什麼，即使住在破爛房子，家徒四壁也無所謂。據說他吃的東西也都是叫外送吧。

小林：北齋應該很受眾人喜愛。像魚啊、水果啊、蔬菜那些都是人家送他，他會先畫下來再吃掉。看他的畫作裡不是很多嗎？描繪食物的畫。

「畫狂人」

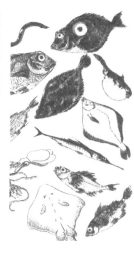

《葛飾北齋傳》中介紹他寫給別人的信，裡面有一些拜託人家預支稿費的信件內容也真是很有意思，竟然還畫了插畫。我覺得他不是那種高不可攀型的藝術家，以個性來說是非常親近人群的。

身為教育者的偉大之處

藤：據說北齋的弟子有一兩千人，卻不太常看到將他視為教育者的見解。不過，我特別注意到了這一點。那個時代的大阪有緒方洪庵的「適塾」，門下生多達三千人。我認為身為教育者的北齋，實力足以與洪庵匹敵。

小林：福澤諭吉就是出身適塾吧。

藤：福澤、大村益次郎、橋本左內和大島圭介都是。洪庵是一位非常了不起的學者，他的弟子也都很厲害。可是，北齋有為兒童出書，洪庵的私塾卻不把小孩子放在眼裡，也不讓弟子習畫。北齋透過印刷物傳遞教學內容，在美術教育層面上的影響很大。當時的私塾都很喜歡這些教材。所以，我認為大阪（西）有洪庵，江戶（東）有北齋。兩人在世的時間也重疊了四十年左右，適塾的弟子們日後顛覆幕府，各個都是非常不得了的學者。但是，我倒認為北齋的影響力也不輸適塾。

小林：而且除了江戶，北齋在名古屋及大阪都有弟子呢。大阪的浮世繪以描繪演員的「役者繪」為中心，全盛時期的繪師幾乎都受到北齋影響。因為和江戶之間有流行上的時差，在大阪流行的時期差不多是幕末到明治。再加上北齋也曾在長野的小布施住過一陣子，所以他可不只是江戶的畫家。

藤：要不是日本鎖國，北齋或許會飛向全世界（笑）。

小林：畢竟他的行動範圍真的很廣啊。再者，印刷物的傳播力非常強大，所以北齋散播的影響力應該也非常強大吧。

小林：日本有許多非常封閉的教育方式，像是狩野派的畫塾，教學方

176

牛的畫法之一（背影）

牛的畫法之二（正面）

摘自《北齋繪事典》

式是讓弟子臨摹範本，但不許他們將範本外流。把所謂「虎之卷」祕笈交給弟子，規定弟子只能傳給自己的弟子，連看都不能讓外人看見。相較之下，北齋等浮世繪師的繪畫範本則是完全公開，這就是最棒的地方。不只浮世繪，據說《北齋漫畫》的創作範本可能是《芥子園畫傳》。《芥子園畫傳》在中國是學習文人畫時的範本畫譜。名古屋的知識分子牧墨僊素有畫畫天賦，他將北齋請到自宅住一個月，請北齋畫下類似《芥子園畫傳》的畫譜，這就是《北齋漫畫》第一冊。江戶畫家的畫譜卻是在名古屋出版，可見在當時媒體的推波助瀾下，教養文化影響的範圍是非常廣泛。日本從江戶時代起，已經有著這樣的文化傳播土壤了。

密探北齋

藤：因為當時的人結武士髮髻，總讓人以為那是個跟現在完全不同的時代，其實當時的資訊網路已經建立得很紮實了。東印度公司派人來江戶一百六十六次，也和日本政府簽訂契約，條件包括要將當地的資訊確實帶來日本報告。所以，江戶幕府手中掌握了相當豐富的資訊情報。北齋和東印度公司的西博德有交情，西博德想必也從他那裡獲得不少資訊情報。總覺得，北齋應該把那些內容都畫下來了。這麼說或許有點怪，但圖畫、繪畫也是資訊的一種。就這層意義來說，從北齋手中傳播出去的

房總半島。北齋畫出了正確的日本地圖和中國大陸地圖等俯瞰圖。

178

資訊其實非常多，站在資訊傳播的角度看，北齋是個非常不得了的人物。

他畫的《富嶽三十六景》其實有四十六景，後來又畫了《富嶽百景》，加起來就是一百四十六幅風景，而且前前後後總共畫了五十三次，其中還有很多系列作（摺物）。一般認為風景畫是北齋帶動的潮流，因為他是個行旅經驗驚人豐富的旅人。他實在走過太多地方，甚至有一種說法認為「北齋是個密探」。

身兼繪師的密探最可怕，因為就算言語不通，只要畫下來就人人都看得懂。更何況作畫的人是北齋，豈不是更加恐怖。我非常喜歡「密探北齋」的說法。不難理解為何小布施的高井鴻山那麼看重北齋。佐久間象山也是小布施那裡出來的嘛。

小林：佐久間象山和北齋也有交情。

藤：兩人之間是有交情的。不管怎麼說，北齋手頭都握有數量龐大的資訊情報，就這點來說，他和十七世紀歐洲的大師級畫家魯本斯（Peter Paul Rubens）很像。魯本斯通曉七國

魯本斯

語言，還曾擔任過六個國家的宮廷畫家，他也被傳說過是密探。只是我認為與其說他是密探，不如說各國都渴望從他身上獲得情報。想知道英國現在的狀況，所以義大利才不放他走，委託他繪製大型畫作，為的就是把他留在國內。因為大型畫作畫起來至少得花上一兩年。同樣的，北齋不管走到哪都大受歡迎吧。當時的日本可是有三百藩，每個藩說起來都是不同國家啊。

小林：北齋的日記雖然沒有留下來，廣重（譯註：歌川廣重，江戶時代的浮世繪畫家）的日記倒有部分流傳後世。從那些日記的內容看來，廣重當時的收入相當優渥。靠旅行就能賺錢，還夠他寄錢回江戶。不管旅行到哪，只要一說自己是江戶來的，就會有人委託他畫各種畫，供他吃喝。就算要帶著弟子一起去也沒問題。就在行旅途中，他還寄錢回江戶。我看了就想「對啦，就是這個」。北齋在小布施一定也是靠這樣賺錢的。那一帶保留了相當多北齋作品，高井鴻山還特地為北齋蓋了專門畫畫用的房子。我們去旅行都在花錢，北齋他們的旅行卻是工作。

藤：俳句家也是如此。像與北齋同時代的小林一茶，他只要巡迴各地開吟句會就不愁吃喝了。以前的旅人都是一邊工作一邊行旅的。

據說西博德與北齋有長年交情

小林：畫家浦上玉堂從岡山藩的支藩鴨方藩脫藩，一路跑到東北。他把第二個孩子寄放在會津藩時，途中去了水戶，見一位叫立原翠軒的學者。從立原留下的紀錄可知，立原從浦上玉堂口中聽聞各種有趣的話題。所以，如果遇到像北齋這種知識豐富又會畫圖的人，人們一定也會非常歡迎，盛情款待。因為來了個會分享有趣見聞的人。北齋就是這樣在名古屋畫起《北齋漫畫》第一冊的，雖然起初只預定畫這一本就結束。

藤：最感謝《北齋漫畫》的人應該是西博德吧。東印度公司是一間向全世界販賣情報的公司，西博德又是東印度公司的軍醫，身負蒐集情報的職務，《北齋漫畫》對他來說是非常有利的情報集。發生西博德事件後他就回國了，但在那之前，不曉得已經傳回多少關於日本的情報。

小林：位於萊頓的西博德博物館裡，收藏了西博德從日本帶回的各種東西，其中就包括《北齋漫畫》一到十冊。西博德於文政六年離開日本，當時《北齋漫畫》還只出到第十冊。這十冊至今仍保存得很好，書頁甚至鋒利得能

割傷手，連包裝紙都還留著。西博德應該是在江戶出版時就買了。

藤：西博德的著作《日本》中收錄了許多擷取自《北齋漫畫》的插畫，包括他自己臨摹畫下的內容。可見《北齋漫畫》內容傳遞的情報對他來說是很重要的東西。現在是資訊化時代，就優質資訊的角度來看，北齋釋出的資訊層級很高，光憑這一點，世人就更該多關注《北齋漫畫》。

前陣子，德國大使館邀請我去參加「西博德與北齋」學會。因為西博德是德國人，所以德國大使館認爲搭起歐洲與日本之間橋梁的不是荷蘭，應該是德國才對。以人與人之間的交流來說，確實是這樣沒錯啦。

小林：不過，當時的歐洲狀況很混亂吧。不像現在這樣有明確的國境。

藤：狀況大概跟現在的歐盟一樣。

小林：看在當時的歐洲眼中，日本應該是個不可思議的國家。不斷從這個國家送來美好的事物，最初是陶瓷，再來是漆器，接著又是浮世繪。當時的歐洲類似現在的歐盟，整體國界不甚分明，以荷蘭爲對日窗口，將這些資訊情報散播到整個歐洲。其中尤以《北齋漫畫》，更是發揮了很大的作用。

在西博德之前的商館長也帶了不少東西回去啊。當時的歐洲類似現在的歐盟，整體國界不甚分明，以荷蘭爲對日窗口，將這些資訊情報散播到整個歐洲。其中尤以《北齋漫畫》，更是發揮了很大的作用。

有一位收集一千五百多冊《北齋漫畫》的浦上滿先生說，國內找得到

的《北齋漫畫》多半受損嚴重，但在歐洲找到的則常另外用厚紙加強封面裝訂，保存狀態非常好，可見在歐洲，《北齋漫畫》被視為寶物珍藏。

藤：以日本人的觀念，一聽到《北齋漫畫》大概會想「什麼啊，不就是漫畫嗎」。就連今日漫畫已發展為國際文化，日本人的觀念還是「區區漫畫」。而且，很多人都會想成有情節的漫畫，事實上《北齋漫畫》是沒有故事情節的漫畫。在歐洲，有段時期稱其為「北齋素描」，印象派看到《北齋漫畫》時，是將它視為一本很厲害的素描集，深受震撼。

布拉克蒙偶然從塞在日本進口陶器裡的緩衝材中「發現」了《北齋漫畫》，而自從他知道這是大量出版，名為《北齋漫畫》的作品後，就開始拚命蒐集。就這樣，於巴黎萬國博覽會的十年前，歐洲掀起了一股日本文化潮流。

印象派畫家及梵谷

小林：馬內也曾臨摹北齋呢。

藤：是啊。馬內和竇加、莫內都致力學習古典。有好好學習古典的只有他們三個，莫內開始得比較晚就是了。

小林：梵谷生前作品完全賣不掉，明明那麼窮，手頭竟擁有兩、三百幅浮世繪。

藤：是啊，他還在巴黎開了浮世繪展，展出作品也包括他弟弟持有的浮世繪。

小林：大家都很驚訝，說他沒錢還能擁有那麼多浮世繪。

小林：不過，梵谷的畫看不太出受浮世繪影響的地方。雖然有像《阿爾附近的吊橋》那樣的作品，但以整體作品來說，不像竇加那樣受到北齋

摘自莫內《睡蓮》

摘自梵谷《唐吉老爹》

《富嶽三十六景》之《凱風快晴》

影響。

藤：確實是沒有。

小林：不過梵谷還有像《唐吉老爹》這樣，在背景畫上浮世繪的作品。他真的很喜歡浮世繪吧。

藤：是啊。此外，塞尚（Paul Cézanne）也有學習線畫。

小林：我也很喜歡塞尚，還曾造訪他筆下的「聖維克多山」聖地喔。

藤：完全就是。若說《富嶽三十六景》畫的是什麼，其實就是隨時間、季節轉變而呈現不同面貌的富士山。塞尚畫的那些聖維克多山也是如此。

小林：莫內的《睡蓮》也是系列作品。

藤：莫內自己都寫了，所以很清楚。去莫內美術館還能買到浮世繪的書喔。以北齋為主流就是了。

小林：你是說在吉維尼的那個對吧。那裡

埃米爾・加萊創作的玻璃瓶，上有蜻蜓圖樣。

真的有不少好東西呢，只可惜一直放著展示，很多都褪色了。

藤：光起居室就有兩百幅左右。浮世繪多到都無法掛其他繪畫作品了。

小林：就連廚房都有。

藤：對於想嘗試新挑戰的畫家來說，浮世繪應該帶來很大的刺激。

小林：我認識一個畢業於大阪大學，在瑞士保羅·克利（Paul Klee，瑞士裔德國籍畫家）財團任職很久的人。他告訴了我一件事，我才知道原來克利和北齋也有關係，因為是初次耳聞，所以嚇了一跳。聽說，克利會直接拿《北齋漫畫》裡的圖案來用。因為克利經常將圖案分割使用，所以乍看之下看不太出來，只因我那位朋友是日本人，把不同圖案拼接起來才發現那可能取自《北齋漫畫》。

藤：克利是個設計性質強烈的畫家，經常模仿日本的設計。《北齋漫畫》裡也有設計圖啊。雖然很少人從這個角度看待他，但我經常說北齋是「設計師」。其實，北齋也曾出過和服圖案或菸管、梳子的設計圖集，埃

北齋為工匠設計的「梳子」和「菸管」圖集《今樣櫛笄雛形》

186

米爾‧加萊就有很多作品拿裡面蜻蜓或鯉魚圖案來組合運用。

北齋也畫過和服紙型，要畫出那種幾何圖案是很費工夫的事，他卻畫了那麼多。還有髮簪，聽說北齋設計的髮簪在當時賣得最好。對那個時代的女人來說，髮簪可是時尚命脈。克利應該很懂得北齋的這一面吧。

動畫的源頭

小林：剛才曾提到北齋用攝影機般的雙眼捕捉畫面，尤其像「雀舞」之類的真的是很厲害。因為他並不是看著舞者寫生，那些圖案都是北齋自己畫出來的。這表示，所有分解動作都存在他腦中。他應該是仔細觀察後記下來的吧。像相撲等各種武術，他都畫出了分解動作。武術家看了一定覺得很有意思。

藤：這可以說是動畫的源頭了。把正在動的景象存入腦中再畫出來。

我跟北齋研究家永田生慈老師就曾聊到這件事，他說那必須是自己好好練過武術，熟悉武術的人才畫得出來的東西，真的很厲害啊。我也這麼認為。

小林：像這幅「受強風吹拂的人」的畫，初版印刷時只寫了「風」字，

再版時背景卻畫上了風。北齋完全不畫出風的本身，而是透過事物的動態表現風。他也經常畫水，想必花了不少時間觀察沒有固定型態的風和水的動向。這讓我想起以前交往過的女朋友，她曾說可以看河看一天都不膩。真懷念。

藤：達文西也致力於描繪水呢，從他的手稿就能看到。我覺得《北齋漫畫》也不遜色，足以和達文西手稿媲美。

北齋畫的船體結構非常正確。和空海一樣，北齋的技巧性很強。舉例來說，描繪橋的時候，連橋桁的組裝結構都畫得非常正確。他應該對建築結構很有興趣。

小林：他是對建築結構很感興趣啊，也畫了很多建築物。

藤：確實，北齋畫了許多建築物，這種地方和達文西也有共通之處。

不過，他同時畫了很多不受框架拘束的畫。那是一種重視戲劇性的畫法吧，不受格式框架拘束，天馬行空。

達文西對「水」的素描

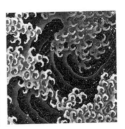

北齋的男波・女波

新登場的漫畫

小林：二○一六年夏天，波士頓美術館發行了《HOKUSAI'S LOST MANGA》，收錄未曾出版的三冊北齋的漫畫。這件事做得真是太棒了。

北齋在文政二年出版《北齋漫畫》第十冊後，這系列著作原本打算就此告終，所以第十冊最後還寫上「大尾」。沒想到，大概是後來又有人委託吧，他好像又畫了三本《雞肋畫譜》。文政六年出版的梳子及菸管設計圖集《櫛箆雛形》書末刊登了這三本書的廣告，宣傳詞預告了「此書收錄文政二年至今所見所聞之奇風異俗、禽獸草木、器具財物及天文地理等等。以媲美古來畫工之筆畫下續篇」。

眼看即將出版的書，最後還是因為某種原因沒有出版。不過，看內容畫得那麼精緻，肯定是以出版為前提的。

藤：線條都畫得很確定了。

小林：是的。那完全是以出版為前提的製版底稿。推測可能因為這是橫幅構圖，而習慣縱向

收錄未發行的三冊《北齋漫畫》內容（波士頓美術館刊）。

構圖的出版商或許有所躊躇，所以最後才沒有出版。只是，很難想像為何都畫到這地步了還不出版。難道是因為畫得太好，有人想自己收藏而買下了原稿嗎？

書裡也有各種有趣的東西。其中尤以描繪各種職業的人最有意思，包括畫匠、水泥匠、刀劍鍛冶師、製紙師等等。他真的觀察得非常仔細哪。

這本書和過去的《北齋漫畫》略有不同。給人「外國人看了會很喜歡」的印象。更何況後來是在國外找到的，說不定原本就是接受外國人委託而創作也未可知。總覺得有以外國人為對象而畫的感覺在裡面。

畫了很多星座也頗令人驚訝，還有十二宮、日出日落、月圓月缺、雲朵形狀和日食月食的解說圖等等。

藤：描繪得很詳盡呢。據說北齋和時任幕府天文方的高橋景保交情很好，看了這個就知道為什麼，兩人一定很談得來吧。《富嶽百景》中還畫了淺草的天文台天球儀。與這類知識分子的往來頻繁，也讓北齋在腦中累積了五花八門的知識。

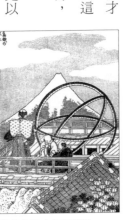

淺草的天文台天球儀。

北齋的溫情視線與共通性

小林：我在《北齋漫畫》裡最喜歡的就是這幅畫，看似地位崇高的武士跑進公共廁所如廁的一幕。這位武士大人應該正在通勤途中吧。跟現在車站裡的公共廁所如廁一樣，當時就有這樣的設施了。北齋還描繪了在公廁旁等待的隨從捏住鼻子，一副「為什麼不在家裡上好」的表情，趣味十足。廁所門上寫著「隨手關門／勿亂滴灑」，牆上畫著相合傘塗鴉，和今天沒什麼兩樣。

名為「治療」的畫中，畫出了醫生觀察病人舌頭看診的模樣。現代醫生看診時多半盯著電腦，從前的醫生則會把脈、用聽診器聽聲音，還會診察舌頭。在我家，太太也經常叫我讓她檢查舌頭。所以我就把這畫拿給她看，說「看，跟妳一樣」，她就說「讓我拍起來」。

北齋的畫真的沒有一幅不有趣，每一幅畫都像戲劇的一幕。

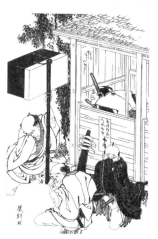

達文西
《人體圖》

藤：怎麼看都看不膩啊。我認為，這是因為北齋總以溫情的視線看待他人，觀察事物時體貼入微的緣故。只要一直看著北齋描繪的東西，就會發現他對世人真的很有愛，對各種生物也觀察得很仔細。

小林：確實很有愛，看待人事物的視線不是冰冷無情的。

藤：沒錯。沒有愛怎麼畫得出這個境界。

小林：我常說，雖然一般認為浮世繪是江戶町民創造出的特殊藝術，也確實有這樣的一面，但我個人認為浮世繪已超越「特殊」，達到「普遍」的境界，具有廣泛的共通性，才會連歐美人對浮世繪的評價都這麼高。最近中國、臺灣和韓國也開始讚賞浮世繪了。我思考起外國人為什麼會欣賞浮世繪的問題，想到當時的日本就像是個合眾國，各藩大名都要以「參勤交代」方式到江戶來。那麼這些人回去的時候總要帶點伴手禮回家吧，日本人就是個喜歡買伴手禮的民族啊，像學生出門參觀旅行，回家時不都提著大包小包的紙袋嗎？因為出門前爸媽會吩咐，說你的零用錢是爺爺奶奶給的，旅行回來就要記得買點伴手禮送老人家才行。

此外，江戶時代幕府直轄地的訴訟案件只在江戶受理。因此，發生訴訟的村里代表就得到江戶來住上一陣子，因為以前的訴訟時間都拖得很長。訴訟結束後，這些人要回家前，也一定會買些伴手禮帶回去。常被買來當伴手禮的浮世繪就這麼散播至全國各地。到了明治時代，浮世繪大舉進軍海外，江戶當地的浮世繪一下就賣光了，商人們還得到各地方去收購呢。可見浮世繪流通範圍之廣。

所以，作為伴手禮的浮世繪必須具有能打動全國人心的特質才行。如果不具備這種共通性，人家就不會想買。當然，其中一定有偏向江戶人品味的部分，但剛才也提過，浮世繪等於將江戶當地的情報畫成圖像，而且還是彩色的，來自全國各地的人買了這樣的伴手禮回鄉，等於全國各地的人都可以欣賞。我想這也是異國人士喜歡浮世繪的原因。

起初我真的覺得很不可思議。因為浮世繪半數都是描繪演員的「役者繪」啊。連劇情都不知道的人，到底能從中得到什麼樂趣呢？然而，當我到了

歌川廣重《東海道五十三次「庄野白雨」》

喜多川歌麿《吹口哨的姑娘》

波士頓美術館一看，裡面收藏了好多役者繪，人類的姿態和表情真的很有趣喔，人體展現的魅力果然具備某種共通性。這就是浮世繪的魅力所在吧。

藤：您說的是像「大首繪」（譯註：浮世繪的樣式之一，描繪歌舞伎演員或遊女藝妓的半身像）那類的作品吧。外國人看了或許會想，原來還有這樣的肖像畫啊。

小林：裡面蘊含了人類特有的情感。

藤：養老孟司的文章曾說，直至今日還是沒有人能勝過達文西畫的人體圖，他畫的人體圖就是這麼正確。我總想，北齋說不定也看過達文西的人體圖呢。以前小林老師您曾說過北齋是那個時代知識最淵博的人，我想他手頭一定握有很多不得了的資訊情報。所以才會連西洋畫也畫。

小林：那個也是啊。墨田區最近出現的新畫卷，影子倒映在水面上的那個。前陣子荷蘭萊頓的國立民族學博物館發表了六張肉筆畫，宣稱很可能是北齋的作品。墨田區的那個和荷蘭的這幾張就非常相似。

藤：今後想必還會不斷挖掘出北齋的作品吧。關於他還有很多謎團，我想一定會出現更有魅力、更有趣的作品。

說北齋是足以與空海媲美的天才，或許比較容易理解。大家都說空海的書法不拘泥形式，正因任何形式都寫得出來，所以不受形式拘束。北齋

194

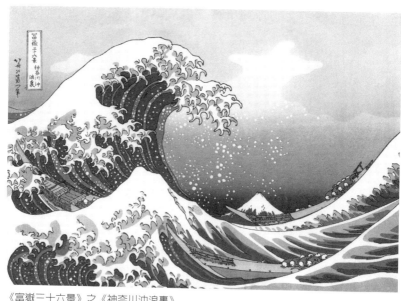

《富嶽三十六景》之《神奈川沖浪裏》

厲害的地方也就在這裡。

小林：北齋學識淵博，思想豐富，所以和曲亭馬琴（譯註：江戶時代作家）也走得很近，將馬琴筆下的幻想世界畫了出來。北齋最有名的畫作非《神奈川沖浪裏》莫屬，那幅畫其實非常符合西方思想。一邊是與自然戰鬥的人類，另一邊則是神。

北齋將「人類、自然、神祇」這三位一

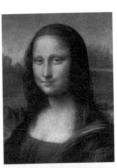

摘自達文西《蒙娜麗莎》

摘自東洲齋寫樂《大谷鬼次之江戶兵衛》

體以戲劇性的手法展現。對江戶的人們而言，如果沒有伊豆、房總等地方供應糧食，就無法維持這座百萬都市。北齋在《神奈川沖浪裏》畫了運送糧食的快船「押送舟」和阻撓船隻前進的狂濤巨浪，富士山則泰然自若地矗立於另一側守望。真的是很厲害的描寫，這已經不只是普通的繪畫，他畫出的是人活在世上的某種根本性。

之前ＢＢＣ將北齋選為世界五大藝術家之一時採訪過我，當時我口沫橫飛地談論北齋，指著這幅畫激動地說：「Human, nature, god!」可是後來這段被節目製作單位剪掉了（笑）。不管怎麼說，我認為這幅畫是世界上最有名的日本畫。

藤：畫中的普魯士藍用得很美，這種藍色甚至被稱為「北齋藍」。也有人說這幅畫是「藍色的畫中最美的一幅」。我覺得這裡用「藍色的畫」了。

來形容真是非常好。莫內也拚命想畫出這種藍色呢。

小林：這幅畫中用了正藍和普魯士藍兩種顏料。輪廓線用正藍色，暈染的地方則是普魯士藍，也就是紺青色。拜普魯士藍這種化學顏料之賜，渲染得很成功，使這幅畫深具魅力，不像之前的畫比較死板。普魯士藍是中世紀之後鍊金術的產物，所以也可說是日本和歐洲的交流促成了這幅畫的誕生。十九世紀的文化交流可不容易，浮世繪也受到許多影響。

我在三得利美術館的「小田野直武與秋田蘭畫展（譯註：小田野直武是江戶中期畫家，秋田蘭畫是江戶時代的畫派之一，主要由秋田藩主與藩士創作，融合了西洋構圖與日本畫材）」上看到萊里瑟（Gérard de Lairesse）的繪畫技巧書時，真是非常驚訝。住在日本秋田的藩主佐竹曙山手上竟然有這本荷蘭書籍的複製本。書中以八頭身畫出人體說明結構，學會並運用這個的日本人就是清長了吧（譯註：鳥居清長，江戶時代的浮世繪師，擅長畫八頭身的美人畫）。如果清長的美人畫不是這麼來的，未免太說不通。

還有歌麿（譯註：喜多川歌麿，浮世繪畫家）和寫樂（譯註：東洲齋寫樂，浮世繪畫家）。他們的大首繪似乎受到《蒙娜麗莎》等西洋半身肖像的影響。在那之前，日本沒有這種半身肖像。

不只透視法，這類西洋繪畫知識大量傳入日本，影響深遠。其中反覆推敲鑽研得最深入的人，正是北齋。

當然，由日本出口的貨品也影響了西洋，例如德國的麥森瓷器就受到柿右衛門（譯註：酒井田柿右衛門，陶藝家）的影響。後來漆器也傳到歐洲，最近對出口漆器的研究相當盛行。再來就是浮世繪了。對當時的歐洲來說，日本就是一個接連送來美好事物的可愛國家。沒想到明治之後會變得那麼可怕，戰前是軍事層面，戰後是經濟層面。

藤：是啊。現在國內對北齋的評價變差，也可說是明治維新之後日本持續以軍事與經濟為中心，把文化往後擺的趨勢所造成的結果。最後怎麼討論起現今日本問題了，說不定是北齋在冥冥之中引導我們這麼說的呢。

「北齋生活的動漫時代」

時代	江戶時代													
年號	寬政	寬政	寬政	天明	天明	天明	安永	安永	安永	安永	安永	明和	明和	寶曆
年數	6年	5年	4年	8年	5-6年	2年	9年	8年	7年	3年	2年	9年	2年	10年
西曆	1794年	1793年	1792年	1788年	1786年~1785年	1782年	1780年	1779年7月	1778年	1775年	1773年	1772年	1765年	1760年9月23日
年齡	35歲	34歲	33歲	29歲	27歲~26歲	23歲	21歲	20歲	19歲	16歲	14歲	13歲	6歲	1歲
名字／畫號		叢春朗			群馬亭			勝川春朗						時太郎、鐵藏
生平事蹟	脫離勝川帥門。開始創作狂歌本插畫。	以「叢春朗」為畫號。		12月8日，師・勝川春章歿（1726～）。	曾有一段時期以「群馬亭」自稱。推測這時可能與勝川派之間已有齟齬。	開始為黃皮書繪製插畫。		在為吉原細見《金麓町》書的插畫上可見勝川春朗的署名。	拜以「役者繪」風靡一時的浮世繪師勝川春章為師。		進入木版印刷業工作。	開始在租書店的工作。	6歲開始對作畫感興趣，據說此時已能正確描繪出物品形狀。	北齋誕生於江戶本所割下水旁。幼名時太郎（也有時二郎、時次郎的說法）。後改名鐵藏。過繼給自身為幕府御用鏡師的叔父中嶋伊勢當養子。
社會上的大事・日本篇	東洲齋寫樂於此年開始活動至隔年。	林子平歿（1738～）。渡邊崋山出生（～1841）。	俄羅斯使節拉庫斯曼來航，於根室入國。	田沼意次歿（1719～）。		天明大饑饉（～1788）。	平賀源內歿（1728～）。	池大雅歿（1723～）。上田秋成《雨月物語》發行。平賀源內以靜電產生裝置修復荷蘭幣。		黃表紙於此時開始盛行。		杉田玄白等人出版《解體新書》。	鈴木春信等人在江戶完成多色摺木板錦繪。十返舍一九出生（～1831）。	北齋誕生的二十一天前，德川家治就任第十代將軍。
社會上的大事・世界篇	法國大革命。熱月政變發動。						英國工業革命。			4月，美國獨立戰爭開打。		歌德《少年維特的煩惱》出版。	庫克船長第二次前往南太平洋探險（～1775）。	生於江戶本所。

※ 年齡為虛歲

江戶時代

年號	西曆	年齡	畫號	北齋相關事蹟	日本相關	世界相關
文化12年	1815年	56歲			井伊直弼出生（～1860）。	德意志聯邦誕生（～1866）。滑鐵盧戰役。
文化11年	1814年	55歲		《北齋漫畫》第一冊（永樂屋版）發行。其後共發行十五冊。	曲亭馬琴《南總里見八犬傳》發行（～1842）。	史蒂文生設計蒸汽火車。米勒出生（～1875）。
文化10年	1813年	54歲		在「作者公見立番附」上被記載為「行司」。	在俄羅斯船長哥羅寧為人質，交換海上商人高田屋嘉兵衛歸國。	
文化9年	1812年	53歲	戴斗	秋天前往名古屋門生牧墨僊家小住，於此創作《北齋漫畫》第一冊之底稿。可能有前往大坂、和州吉野、紀州、伊勢等地旅行。發行《略畫早指南》前篇（鶴金版）。	水戶德川家《大日本史紀傳》進獻朝廷。佐久間象山出生（～1867）。	格林童話第一集發行。
文化7年	1810年	51歲		致力創作繪手本。	島津齊彬出生（～1858）。	
文化6年	1809年	50歲			間宮林藏開始庫頁島探險。發現間宮海峽。	2月林肯（～1865）出生。達爾文（～1882）出生。
文化5年	1808年	49歲			菲頓號事件。	外輪蒸汽船問世。
文化4年	1807年	48歲		曲亭馬琴著葛飾北齋讀本《椿說弓張月》前篇（平林堂出版）發行。隔年發行後篇。		
文化3年	1806年	47歲		春～夏寄居曲亭馬琴宅，至上總國木更津旅行。	大火。喜多川歌麿歿（1753～）。高井鴻山出生（～1883）。	萊茵邦聯成立。神聖羅馬帝國解散。
文化2年	1805年	46歲	葛飾北齋	改畫號為「葛飾北齋」之畫號。（但隔年仍持續使用「畫狂人北齋」之畫號）	高野長英出生（～1850）。俄羅斯使節雷扎諾夫來日。	
文化元年	1804年	45歲		於音羽護國寺畫下60坪大的達摩半身像。	十返舍一九《東海道中膝栗毛》初版。	拿破崙·波拿巴就任法國皇帝。神聖羅馬帝國解散。
享和2年	1802年	43歲			勝小吉出生（～1850）。	
享和元年	1801年	42歲			本居宣長歿（1730～）。	
寬政11年	1799年	40歲	畫狂人北齋／九九蜃	之後開始使用各種畫號。	歌川國芳誕生（～1861）。	12月，荷蘭東印度公司解散（1600～）。
寬政10年	1798年	39歲	北齋辰政	交還琳派宗師之號「宗理」，稱自己不屬於任何流派。另取「北齋辰政」，宣		
寬政9年	1797年	38歲			蔦谷重三郎歿（1750～）。	舒伯特誕生（～1828）。
寬政8年	1796年	37歲	俵屋宗理	襲名俵屋宗理。		西博德誕生於今天德國符茲堡的醫生世家（～1866）。

天保				文政									文化		
4年	3年	2年	元年	12年	11年	10年	8年	7年	6年	3年	2年	元年	14年	13年	**西曆**
1833年	1832年	1831年	1830年	1829年	1828年	1827年	1825年	1824年	1823年	1820年	1819年	1818年	1817年	1816年	
74歲	73歲	72歲	71歲	70歲	69歲	68歲	66歲	65歲	64歲	61歲	60歲	59歲	58歲	57歲	**年齡**
										為一					**名字／畫號**
		開始發行大幅錦繪系列作《富嶽三十六景》。		在一月發行的「顏見世番付見立」中被記載為特例。	這段時間創作川柳時開始以「萬字」為號。	罹患中風，服用自製藥物後痊癒。			開始於創作川柳時使用「卍」號。	度過還曆之齡，「為一」畫號一直使用到1834（天保5）年。在正月的「江戶繪入讀本戲作者公新作番付」排名第一。	可能將畫號「戴斗」讓給了門人。	此時可能住在紀州。			**生平事蹟**
木戶孝允出生（～1877）。天保大饑饉開始（～1839）。	賴山陽歿（1781～）。鼠小僧歿（1797～）。	良寬歿（1758～）。	吉田松陰出生（～1859）。大久保利通出生（～1878）。	種彥作國貞畫《僞紫田舍源氏》第一冊發行。西博德暫時離日。松平定信歿（1759～）。	西博德事件。酒井抱一歿（1761～）。西鄉隆盛出生（～1877）。大黑屋光太夫歿（1751～）。高田屋嘉兵衛歿（1769～）。	小林一茶歿（1763～）。	岩倉具視出生（～1883）。發布異國船驅逐令。	德川家定出生（～1858）。	西博德就任出島荷蘭商館醫生。太田南畝（蜀山人）歿（1749～）。勝海舟出生（～1899）。		伊能忠敬歿（1745～）。司馬江漢歿（1747～）。	杉田玄白歿（1733～）。	山東京傳歿（1761～）。		**社會上的大事・日本篇**
	馬內誕生（～1883）。			英國畫家米萊出生（～1896）。			托爾斯泰出生（～1910）。	史麥塔納出生（～1884）。	世界第一條商用鐵道「斯托克頓和達靈頓鐵路」於英國開通。	美國總統門羅提倡門羅主義。	約翰·拉斯金出生（～1990）。	卡爾·馬克思出生（～1883）。			**社會上的大事・世界篇**

※ 年齡為虛歲

明治		江戶時代														
明治		慶應	嘉永				弘化		天保							
11年	3年	2年	7年	4年	3年	2年	2年	元年	12年	11年	10年	9年	8年	7年	6年	5年
1879年	1868年	1867年	1854年	1851年	1850年	1849年	1845年	1844年	1841年	1840年	1839年	1838年	1837年	1836年	1835年	1834年
						90歲	86歲	85歲	82歲	81歲	80歲	79歲	78歲	77歲	76歲	75歲
																畫狂老人卍
《北齋漫畫》第十五冊發行。		德川幕府與薩摩藩分別參加了巴黎萬國博覽會。大政奉還。	浦賀發生培理率領的黑船來航事件，隔年三月簽訂日美和親條約，日本宣告結束「鎖國」。同時，尊王攘夷的倒幕運動盛行。			春天患病，4月18日辭世。留下辭世句「化為一縷魂魄，前往夏天的原野散心」。	在小布施完成祭屋台天井畫。	可能於三月時前往小布施。也有人認為他從72歲就開始經常造訪小布施。		可能前往房州旅行。	這段時間住在本所石原本町的本所達摩橫丁，生平第一次遇到火災，損失大量縮圖。				行旅相州、豆州。	減少浮世繪版畫，增加肉筆畫創作。出版繪本《富嶽百景》第一冊（西村屋版）。
	明治維新。			約莫此時，布拉克蒙在包裝緩衝材上發現《北齋漫畫》。		乃木希典出生（～1912）。	英國軍艦沙羅曼達號開入長崎。	第五代尾上菊五郎出生（～1903）。	德川家齊歿（1773～）。伊藤博文出生（～1909）。	黑田清隆出生（～1900）。	蠻社之獄。高杉晉作出生（～1867）。谷文晁歿（1763～）。	山縣有朋出生（～1922）。大隈重信出生（～1922）。	德川慶喜出生（～1913）。井伊直弼擔任幕府大老。大鹽平八郎之亂。莫里森號事件。德川家慶就任將軍。	坂本龍馬出生（～1867）。		江戶大火（甲午火事），燒毀大量原版。富士山腳發生土石流災害。
		第二屆萬國博覽會（巴黎）。	克里米亞戰爭開戰（～1856）。	第一屆萬國博覽會（倫敦）。	太平天國之亂。		路德維希二世出生（～1886）。		雷諾瓦出生（～1919）。	鴉片戰爭爆發（～1842）。英國發行世界第一張郵票。莫內出生（～1926）。	塞尚出生（～1906）。銀版攝影法發明。		英國維多利亞女王即位。摩斯電碼發明。	德克薩斯獨立運動，阿拉摩戰役。	德國第一條鐵道開通（行經紐倫堡與費爾伯特間）。	寶加出生（～1917）。

後記

本書是我長年在各種地方或自己製作的節目上片段提及之內容的集大成。北齋是足可與李奧納多‧達文西匹敵的天才，國際間對他的評價也很高。相較之下，日本國內對他的評價卻低得令人遺憾。抱著這樣的遺憾，使我產生寫這本書的念頭。

承蒙平日對我多所關照的小林忠先生爽快答應接下本書監修，書末更收錄了我們兩人的對談，讓我有機會和他盡情暢談到忘了時間。對平常想講什麼就講什麼的我來說，從未想過要用這種正式的形式對談，但小林先生在對談中彌補了我的不足之處，除了深深感謝他淵博的學識外，也要再次感謝小林先生的為人。

此外，還要在此感謝浦上蒼穹堂的店長浦上滿先生，二話不說答應出借《北齋漫畫》初版，提供我們拍攝內頁使用。

本書由新進學者田中聰先生與我共著。甚至可以說，如果沒有研究江戶整體文化的田中先生鼎力相助，我將無法如此順利將過去的想法集結成冊。

在各界人士的協助下，這本書終於得以付梓。謝謝S.K.Y.出版的武田雄二先生和刈部謙一先生努力實現了這個企劃，也謝謝河出書房新社編輯伊藤靖先生提供不同角度的意見與指正，以及對標題的建議。

感謝也是我多年友人的卡普拉設計公司蔣谷敏雄先生設計本書內頁，也謝謝廣告業界知名設計師副田高行先生為本書設計封面。

在此無法舉出所有人的名字，但仍要感謝我所參與的「北齋計畫」相關人士，以及在我的電視影像製作本行上給我支持與指教的各位。真的非常感謝。

衷心期待本書能在讀者理解北齋魅力與實力時助上一臂之力，那將是我最大的喜悅。

二○一七年一月吉日

藤久

（作者簡介）

藤久（FUJI HISASHI）

一九四〇年出生於東京都。影像作家、藝術監製。一般社團法人日本
美術學院理事。除擔任藝術相關 DVD 及電視節目等影像腳本與監製外，
也勤於執筆創作。

田中聰（TANAKA SATOSHI）

一九六二年出生於富山縣。畢業於富山大學文學部。目前從事寫作，
著作有《健康法與療癒的社會史》、《因為不穩定所以強大：武術家・甲
野善紀的世界》、《以武術打造身體》等（以上書名皆為暫譯）。

小林忠（KOBAYASHI TADASHI）

一九四一年出生於東京都。東京大學碩士畢業。曾任岡田美術館館長、
學習院大學榮譽教授、國際浮世繪學會會長。一九八三年以《江戶繪畫史
論》獲得三得利學藝獎。以浮世繪為中心，廣泛研究江戶繪畫。

日本再發現 013

驚異北齋：一次看懂《北齋漫畫》躍然紙上的動感
北斎漫画 動きの驚異

國家圖書館出版品預行編目 (CIP) 資料

驚異北齋：一次看懂《北齋漫畫》躍然紙上的動感 / 藤久，田中聰著，小林忠監修；
邱香凝譯 . -- 初版 . -- 臺北市：健行文化出版：九歌發行，2020.04
　面；　公分 . -- (日本再發現；13)
譯自：北斎漫画、動きの驚異
ISBN 978-986-98541-6-0(平裝)

1. 葛飾北齋 2. 浮世繪 3. 畫論
946.148　　　109002437

著　　　者──藤久、田中聰/著　小林忠/監修
譯　　　者──邱香凝
責任編輯──莊琬華
發 行 人──蔡澤蘋
出　　　版──健行文化出版事業有限公司
　　　　　　台北市 105 八德路 3 段 12 巷 57 弄 40 號
　　　　　　電話／02-25776564・傳真／02-25789205
　　　　　　郵政劃撥／0112263-4
九歌文學網　　www.chiuko.com.tw
印　　　刷──晨捷印製股份有限公司
法律顧問──龍躍天律師・蕭雄淋律師・董安丹律師
發　　　行──九歌出版社有限公司
　　　　　　台北市 105 八德路 3 段 12 巷 57 弄 40 號
　　　　　　電話／02-25776564・傳真／02-25789205
初　　　版──2020 年 4 月
定　　　價──360 元
書　　　號──0211013
Ｉ Ｓ Ｂ Ｎ──978-986-98541-6-0
（缺頁、破損或裝訂錯誤，請寄回本公司更換）

Houkusai Manga, Ugoki no Kyoi
Supervised bt Tadashi Kobayashi
Copyright © 2017 Hisashi Fuji, Satoshi Tanaka
Chinese translation rights in complex characters arranged with KAWADE SHOBO
SHINSHA, LTD. PUBLISHERS
through Japan UNI Agency, Inc. Tokyo and Sun Culture Enterprises Ltd.
Traditional Chinese translation copyright © 2020 Chien Hsing Publishing Co., Ltd.
All rights reserved.